写生篇

何海霞课徒画稿全编

何海霞 绘

人民美术出版社
北京

U0131809

图版目录

山水画法漫谈（四）

何海霞课徒画稿全编　写　生　篇

云和水，在山水画里占有显著的位置。因为云和水通常是流动的，且富于变化。试观画中层峦叠嶂，充塞天地，然其烟云缥缈，神奇莫测，灵泉飞瀑，一醒眼目，令观者见其形又如闻其声，回旋荡漾，思绪不绝。所以，云和水不只是直观的形象，更是起着调节画面韵律的作用。

云的变化无穷，可略分为浮云、朵云、飞云、乱云、缕云等。所谓"云若釜蒸，岚气成云"，云气合而为一。古代把云水的画法程式化，带有装饰趣味。单纯用线勾画出来，略分明暗，与整个画面构成一体。五色云以色笔勾画出之，唐宋壁画中多是如此。而在画面中出现的云，有的又起到分界的作用。

宋代有"云龙图"，满纸云烟，变幻非常。龙潜云层之中，以淡墨层层渲染，有真实感及空间感，可谓独到的创造。宋代米家山水以阔笔渲染出之，元人方方壶、高克恭继承前人又能别出新意。这个新意是得于自然的变化。重彩山水画"填青嵌绿"法，画云以白粉托出，暗处以赭绿或赭黄衬托，层次分明，然后以黄绿色衬山根。朵云、浮云如水流畅而不可浮滑，生动而需浑厚。切记妄生圭角，呆滞刻板。画云藏露合宜，虚实相生，藏难露易，虚难实易。画飞云变化莫测，不必拘于定法、成规。

水有水性、水形的规律，碧波万顷与峡江急下，激流飞湍与沧海惊涛，可谓气象万千、大气磅礴。

茫茫的沧海，朝夕多变。其间远近虚实，或状若鱼鳞，晴光激滟，或如衣带纹、大波纹、小波纹。形象得之于现实生活中的感受。除去遍游名胜写生、默写之外，文学作品对大自然之描述，电影中所摄之名山大川，皆可丰富生活之感受。古人画海用线描以表达澎湃激荡的动势。

黄河很有特性，激流奔腾，如万马嘶鸣，此乃其形。如欲识其性，当知其中流、回波、陷窠、旋涡。水的旋转是因水之底部石块阻力所致。同时河的底部多是凹形，所以中流较深，两侧坡状致回波鼓荡，宛转不已，又重入中流。所谓"禹门三叠浪，平地一声雷"，形象地表达了水性回转的规律。我们看水多平视，不能洞悉其全部。画的水已非自然的照搬，而多艺术夸张。水流的规律着重以线来描绘，所以画水不能停止在水的表面，必须理解河底的变化，下笔落线不同于一般。涧水、幽潭，能于静止中得其变化乃是上乘。画水用笔必借臂力以达舒畅，借腕力以求宛转，借指力柔拈得其巧妙。运笔时，笔锋的弹跳起伏、正侧顺逆，洒落如行云流水，轻重顿挫，节奏自如，笔锋沉着，

而笔笔入纸，随波荡漾，一气呵成。

云水空白法，就是计白当黑，是中国画独有的表现手法。留白是以虚代实、虚实相生的方法。古人有云："远人无目，远水无波。"正是这个道理。山间小溪潺潺流水，几笔点画如清澈见底，留白以显其妙。或江水悠悠，或湖光千顷，可用勾画以显功力，亦可不着一笔，水天一色，如"海阔天作岸"。欲使其远，宜在岸上下功夫。"行至水穷处，坐看云起时。"没有前一句，表现不出云起的感觉。云水空白法，是古人处理自然变化时对比、陪衬的黑白关系。孤立的一片空白不可能有云水之感，所以近景是为了衬托，一收一放，方臻妙境。

空蒙迷离，此虚境也，画外有画之意。虚境是自然的概括，画若过实易堵塞，空虚则易轻浮零乱。山脚云起主要以空白求之。云烟吞吐，变幻万状，往往得于偶然。"偶然"必须是生活熟悉，感受极深才能表达意境。

山水画中的云，可以幻化出云烟缥缈。风起云涌之势，是画家主观臆造，也是生活所留的印象。这些形象又符合客观的真实。山间飞泉瀑布，如干旱季节只涓涓细流而已，但是画家观察则不依据当时的实感，想象雨天时，必须山间之水从上冲刷下来，比之实景更有气势，也是画家联想而得之。唐诗中"山中一夜雨，树杪百重泉"，没有一夜雨，就不可能有百重泉。

水的自然形象是山水画里最引人注目的方面，所以必须深入到大自然里细致地观察体会才能得到自然的变化，不能生搬硬套，"杜撰"是不合实际生活的。山水画之可贵处在于意境，意境的深远和造境的清奇都能令人在欣赏之余进入宁静的世界，情景交融，物我两忘。

本文摘自何海霞《林泉拾趣——山水画法漫谈》，略有修改

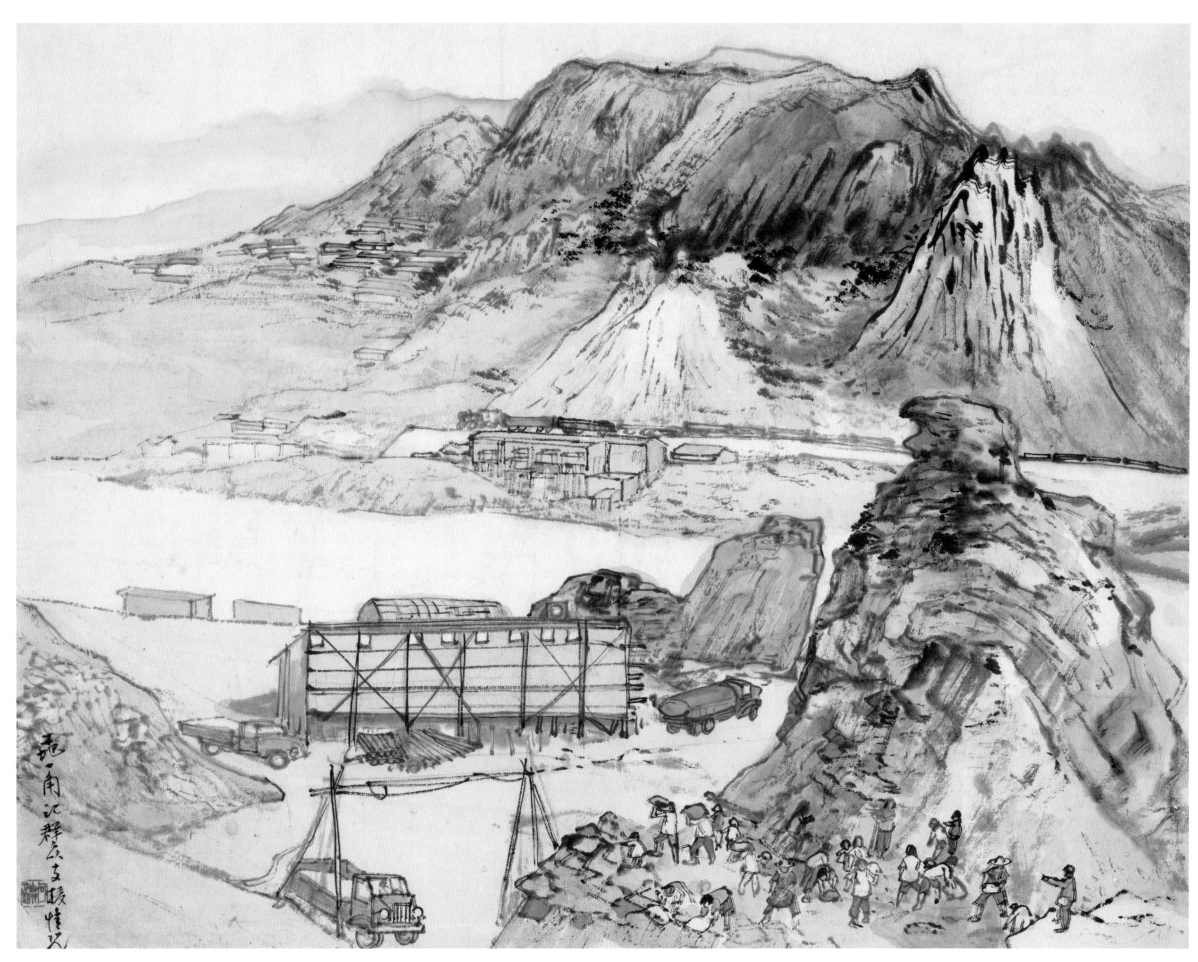

工地一角

工地一角，记群众支援情况。

尺寸：35cm×46cm　　年代：1950 年

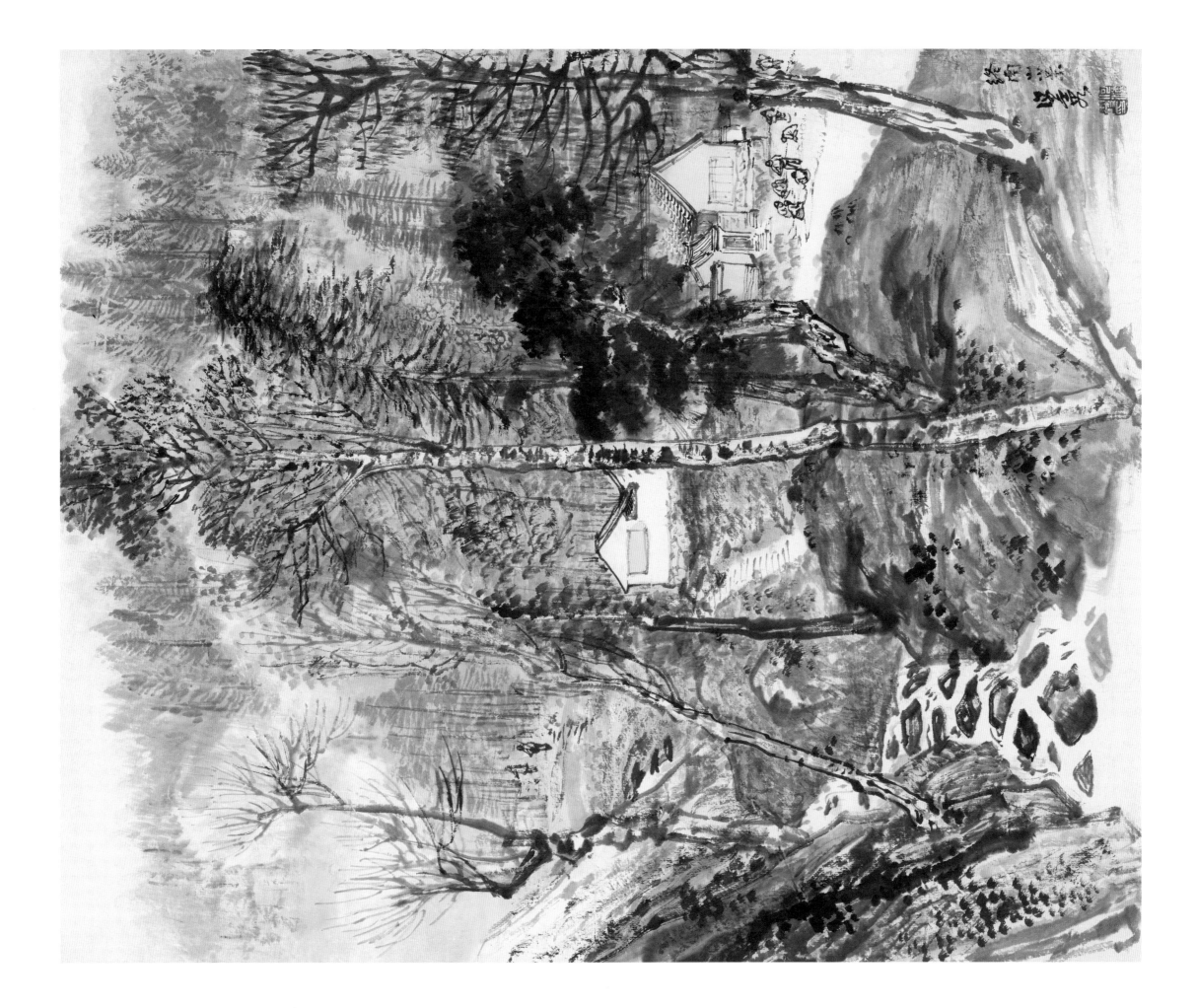

终南小景

终南山小景。

尺寸：57cm×46cm　　年代：1950 年

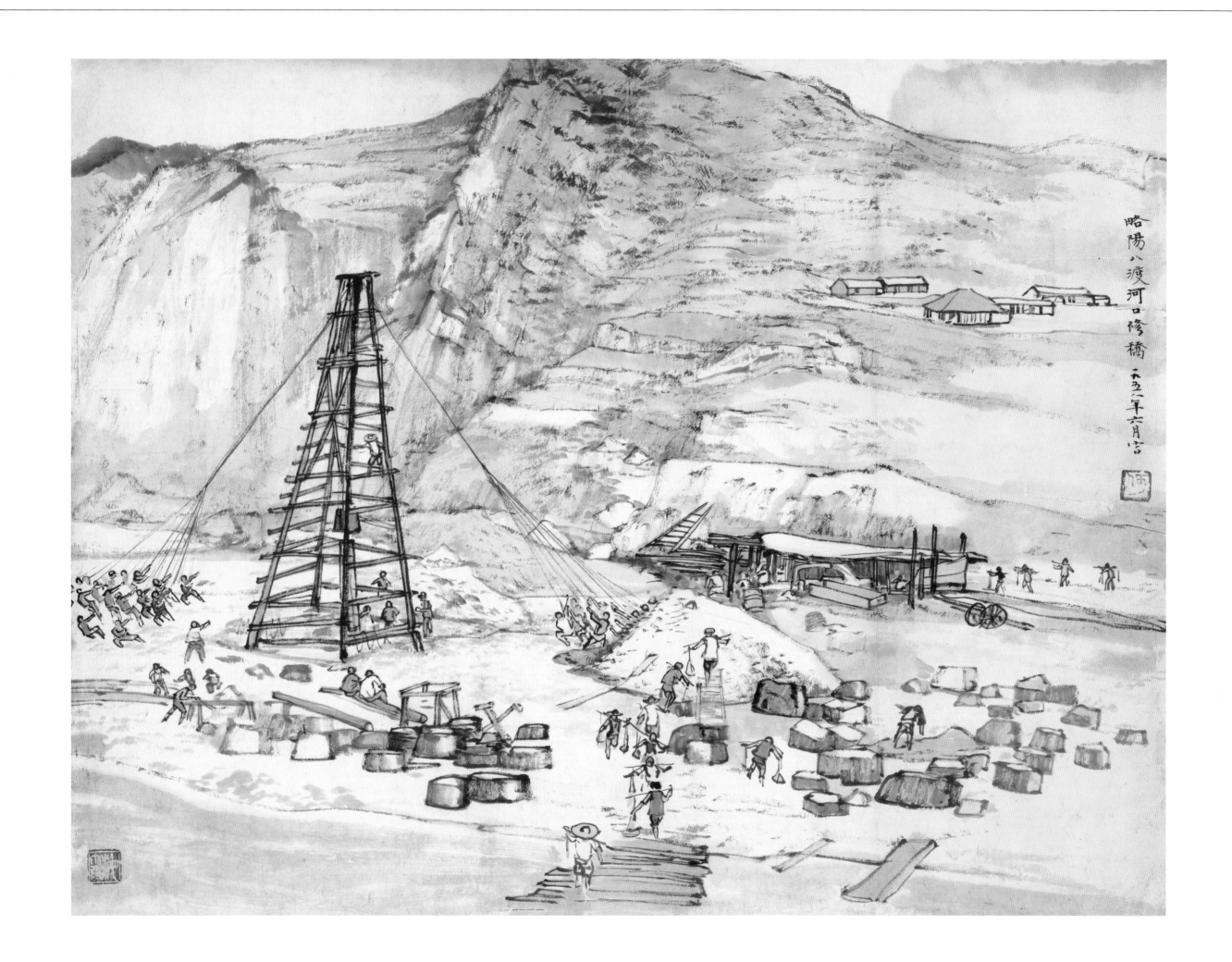

略陽八渡河口修橋 一九五八年六月寫

何海霞課徒画稿全編　写生篇

略阳八渡河口

略阳八渡河口修桥。一九五八年六月写。

尺寸：35cm×46cm　　年代：1958 年

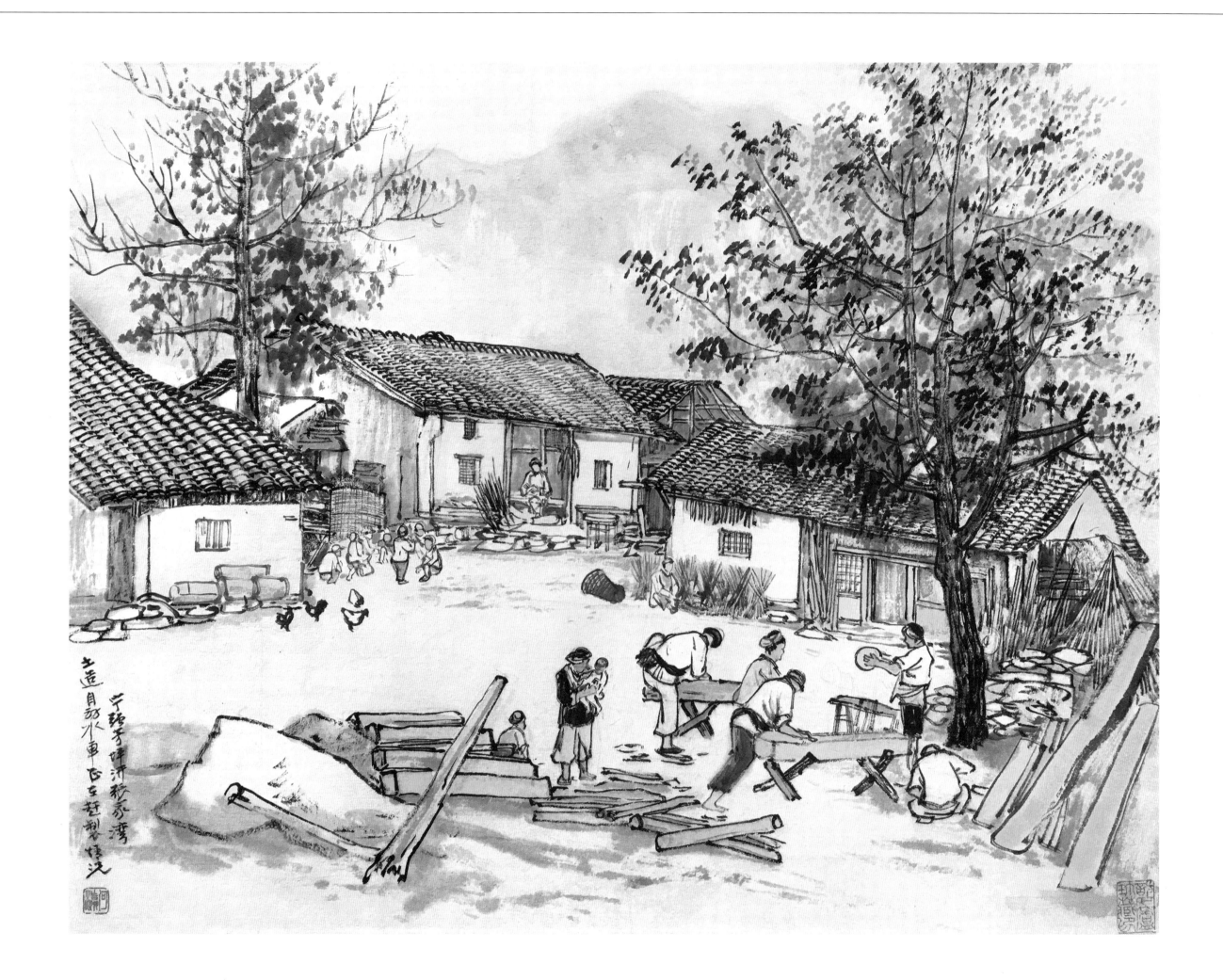

自造水车

宁强茅坪沟张家湾土造自动水车正在赶制情况。

尺寸：35cm×46cm　　年代：1958 年

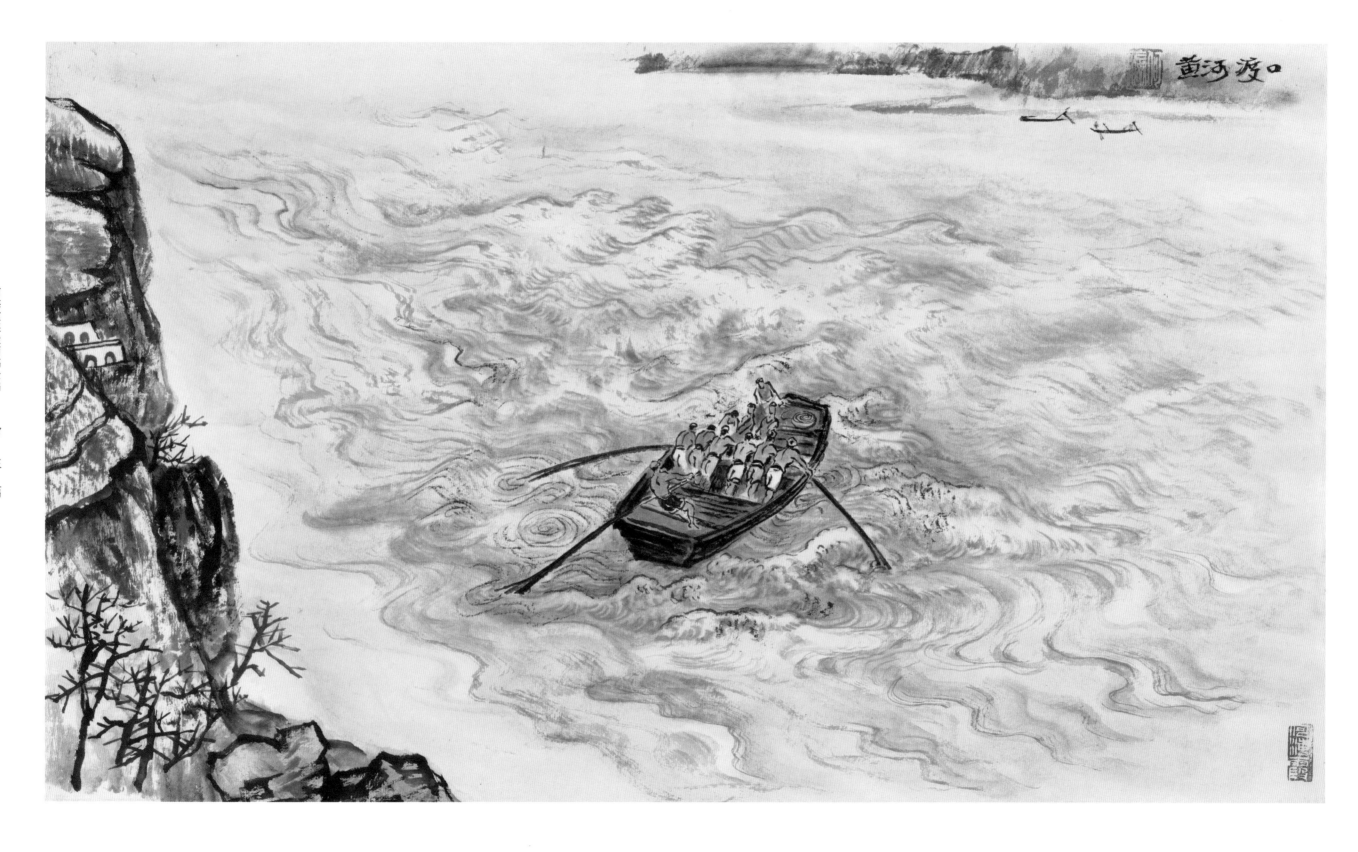

黄河渡口

黄河渡口。

尺寸：30cm×50cm　　年代：1959 年

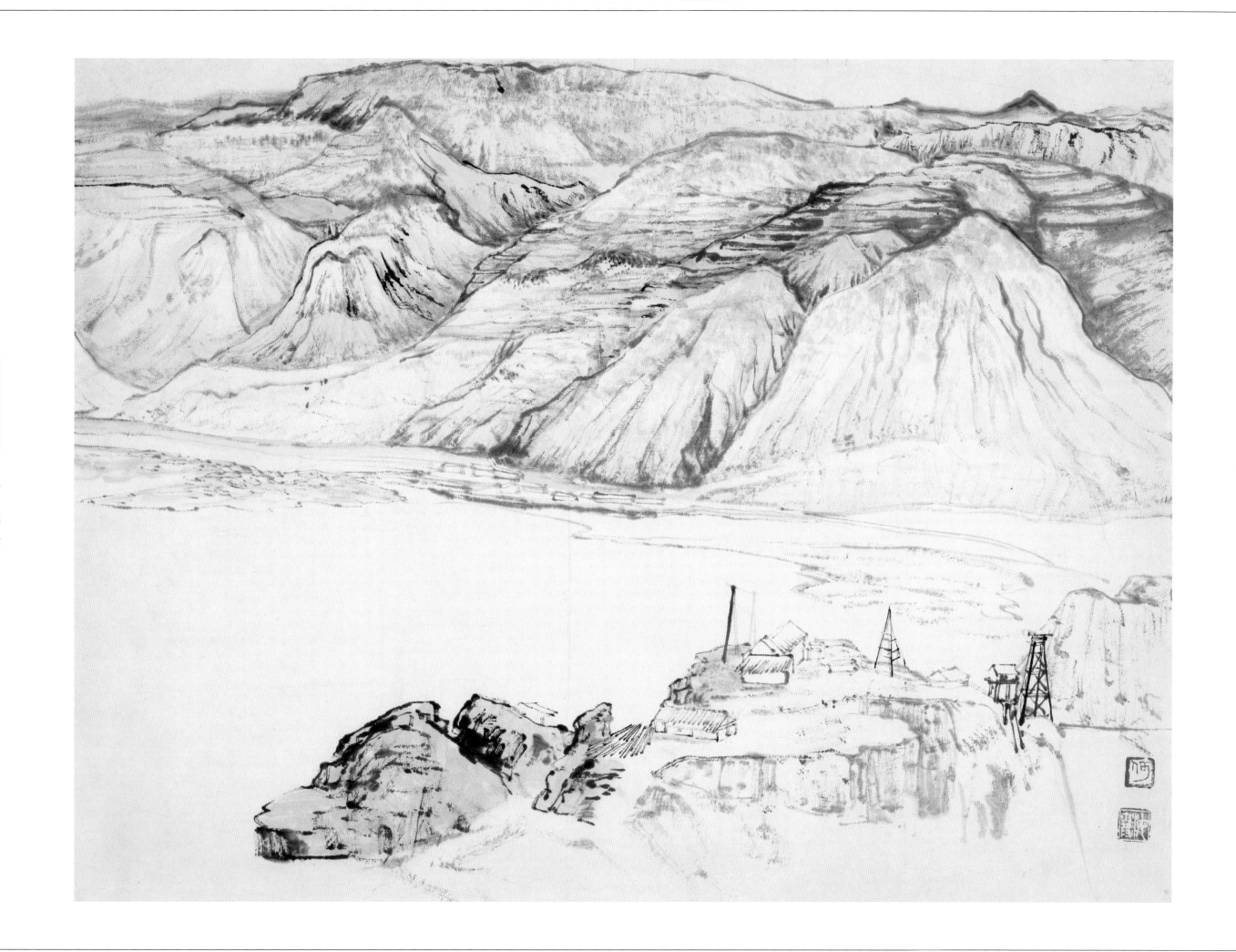

三门峡工地

尺寸：35cm×47cm　　年代：1960 年

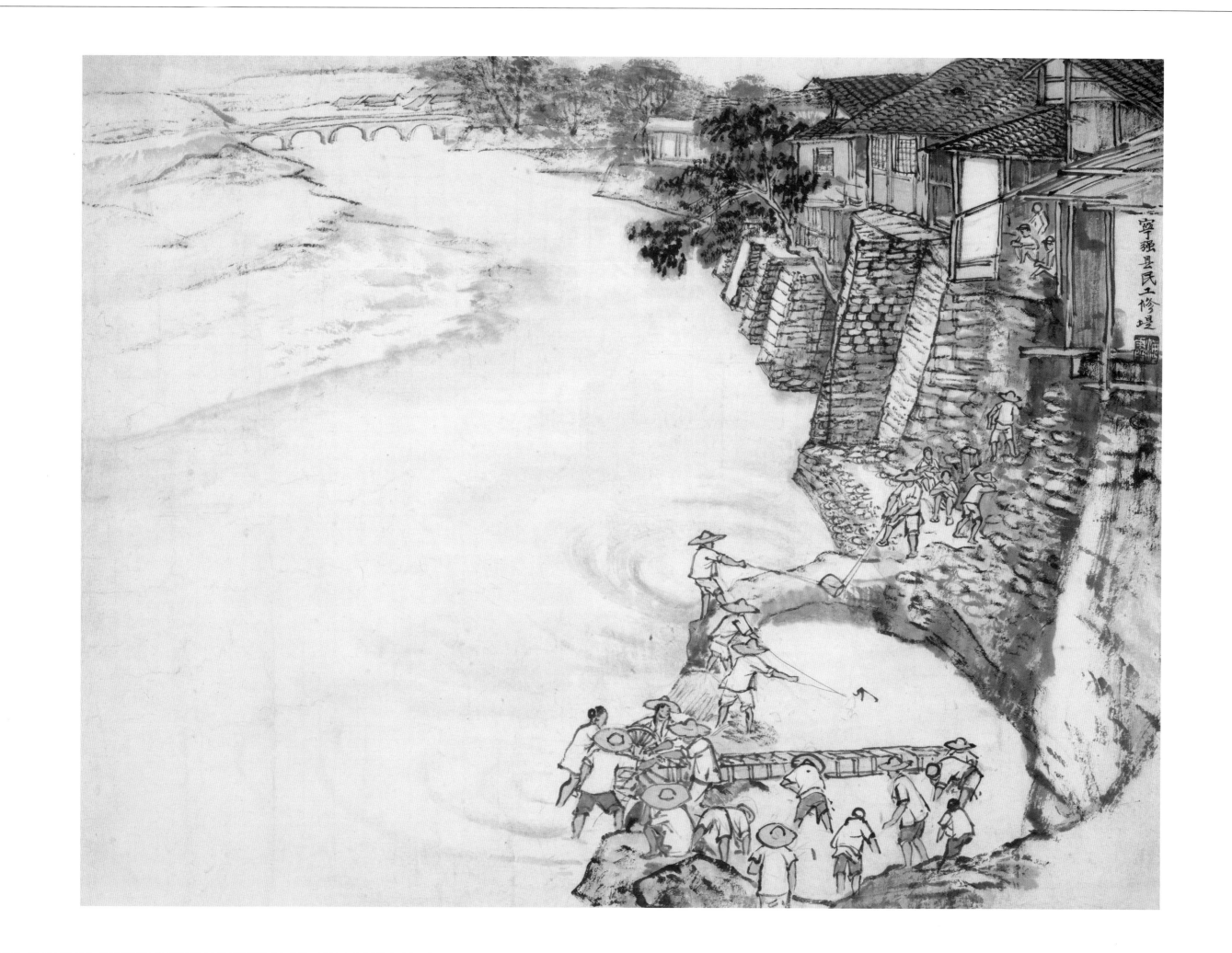

寧強縣民工修堰

修堤

宁强县民工修堤。

尺寸：35cm×47cm　　年代：1960 年

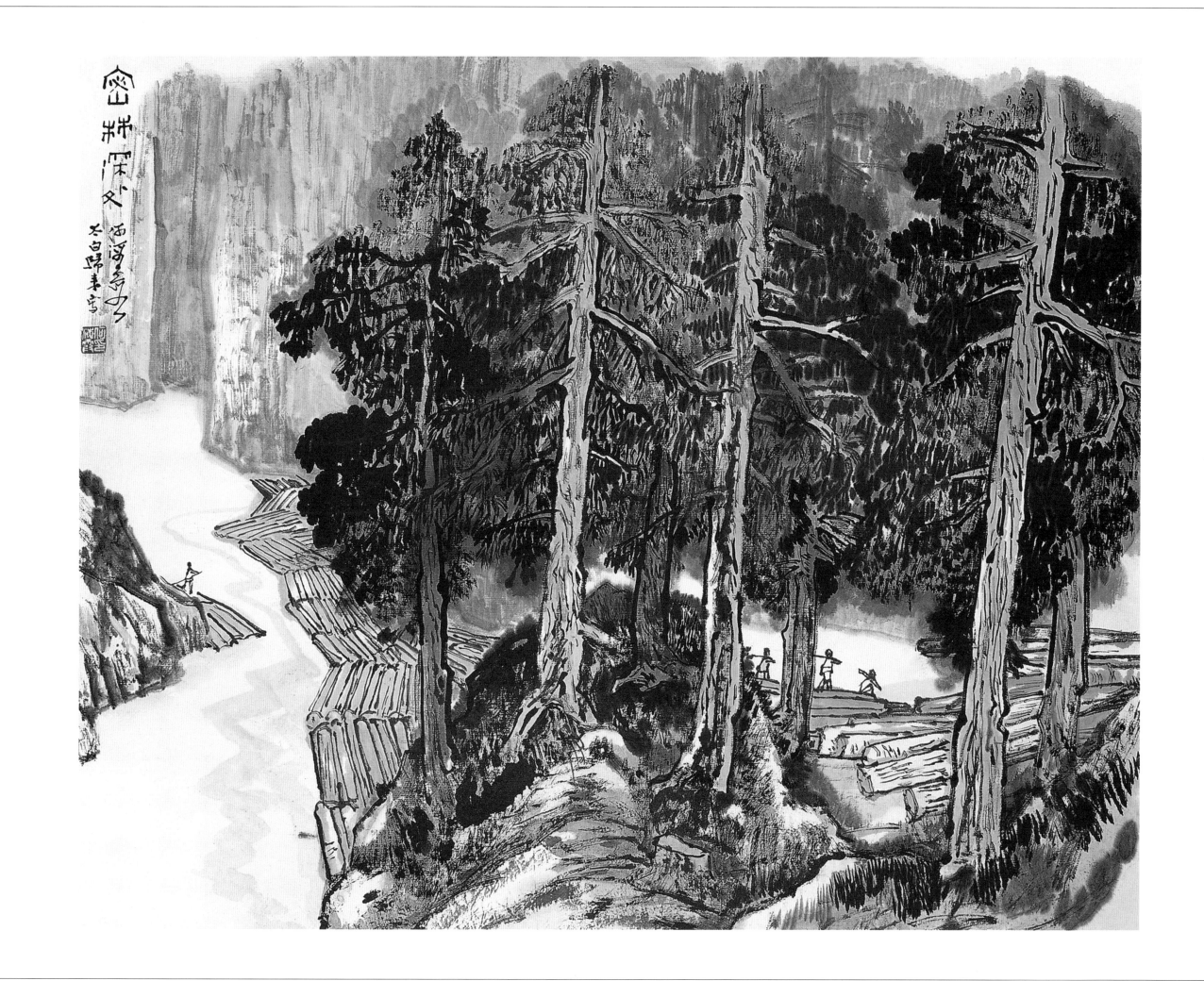

密林深处

密林深处。何海霞太白归来写。

尺寸：47cm×60cm　　年代：1960 年

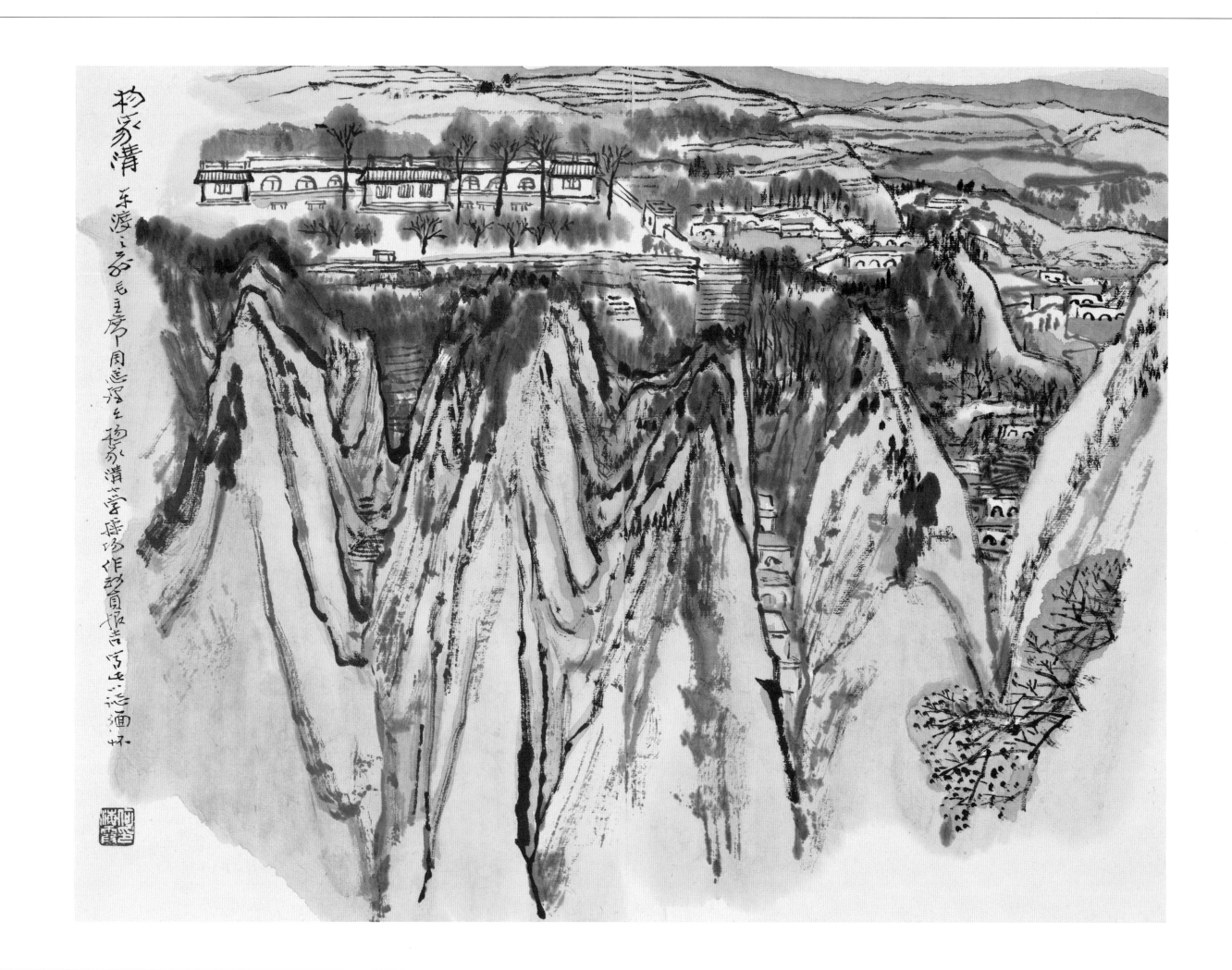

杨家沟

杨家沟。东渡之前，毛主席、周总理在杨家沟小学操场作动员报告，写此以志缅怀。

尺寸：34cm×47cm　　年代：1960 年

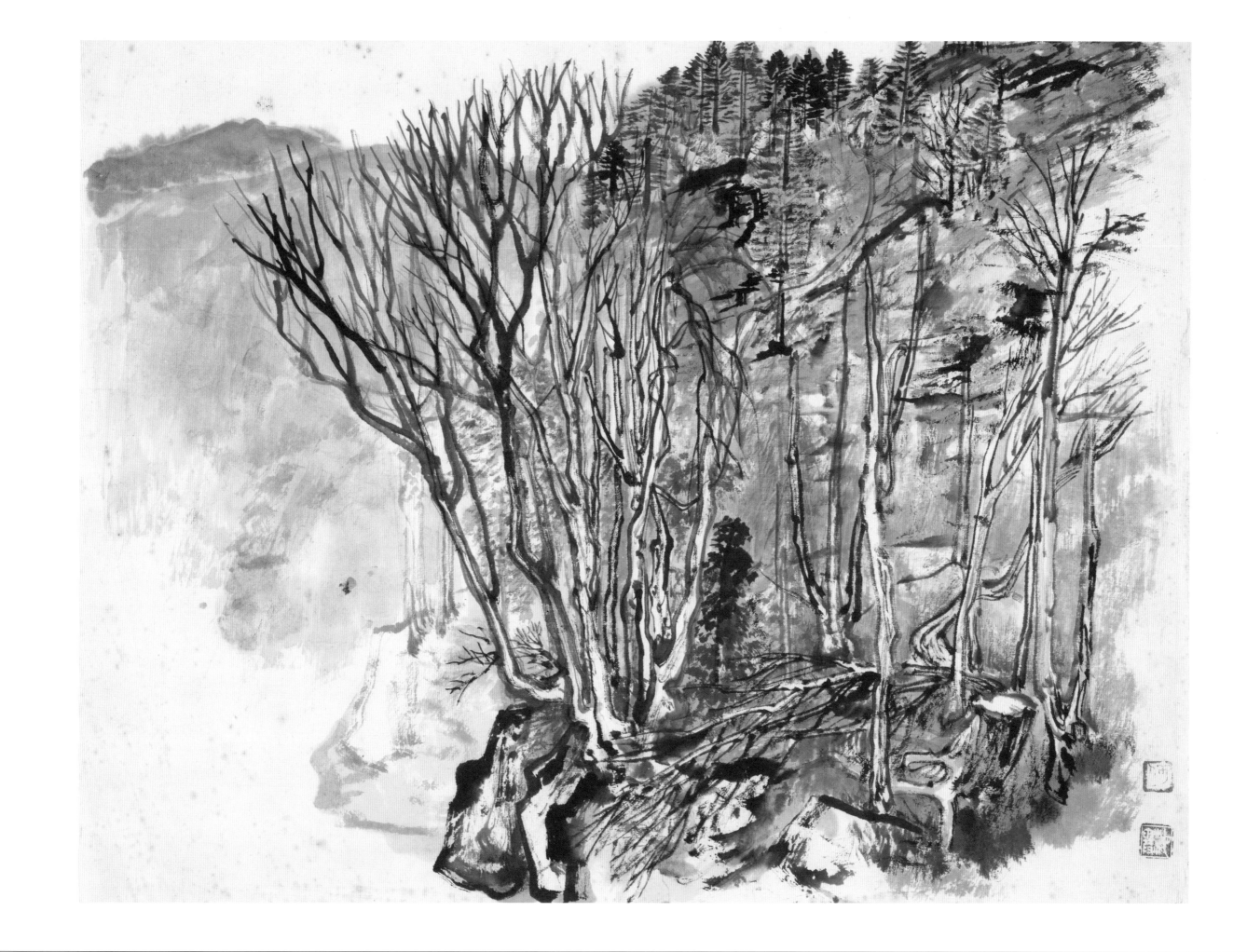

林中

尺寸：36cm×46cm　　年代：1960 年

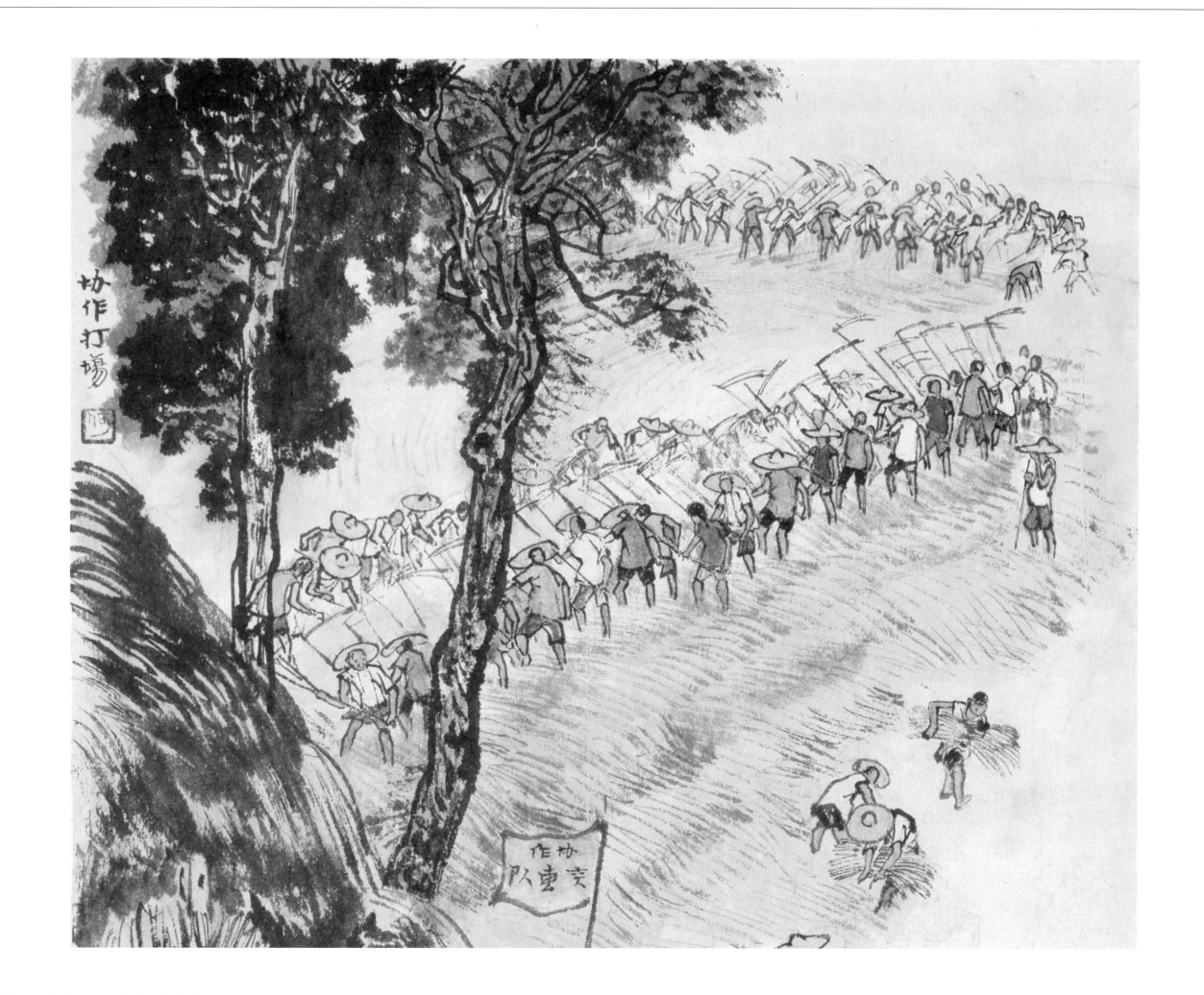

打场

协作打场。

尺寸：36cm×46cm　　年代：60年代

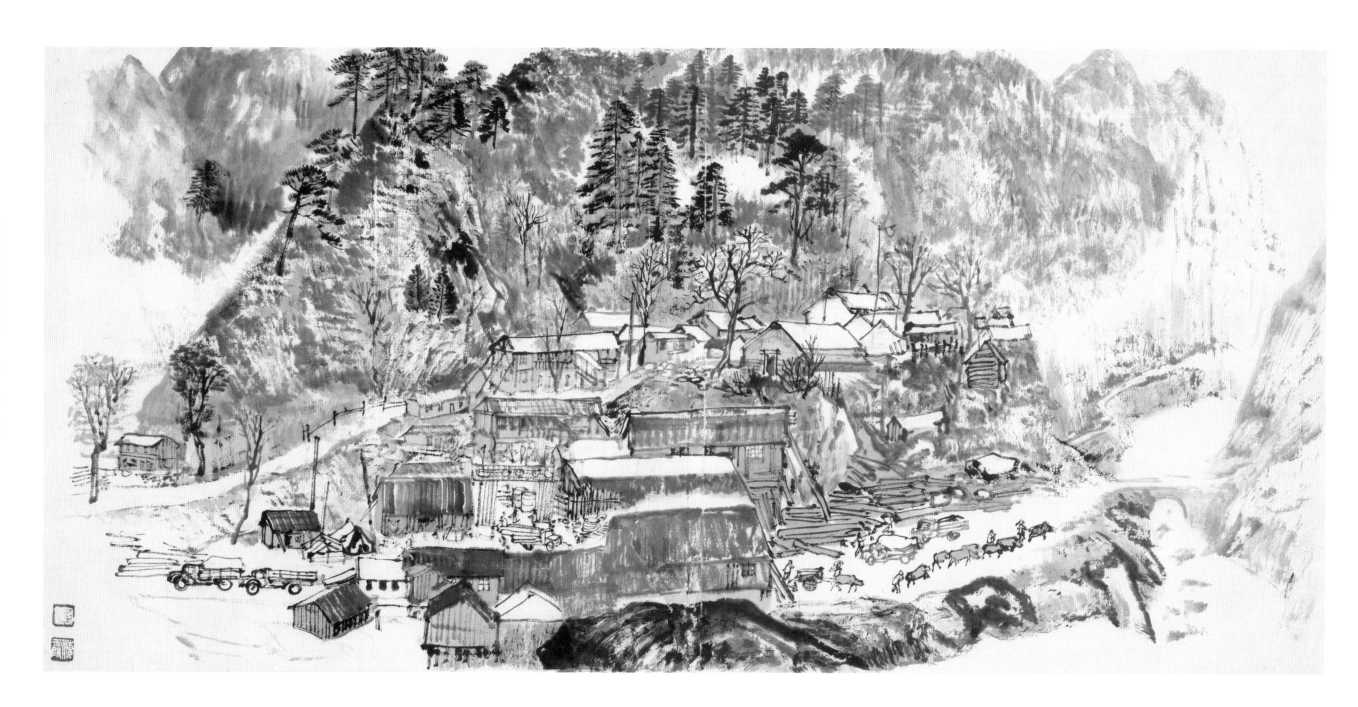

火地堂林场

尺寸：36cm×74cm　　年代：1960 年

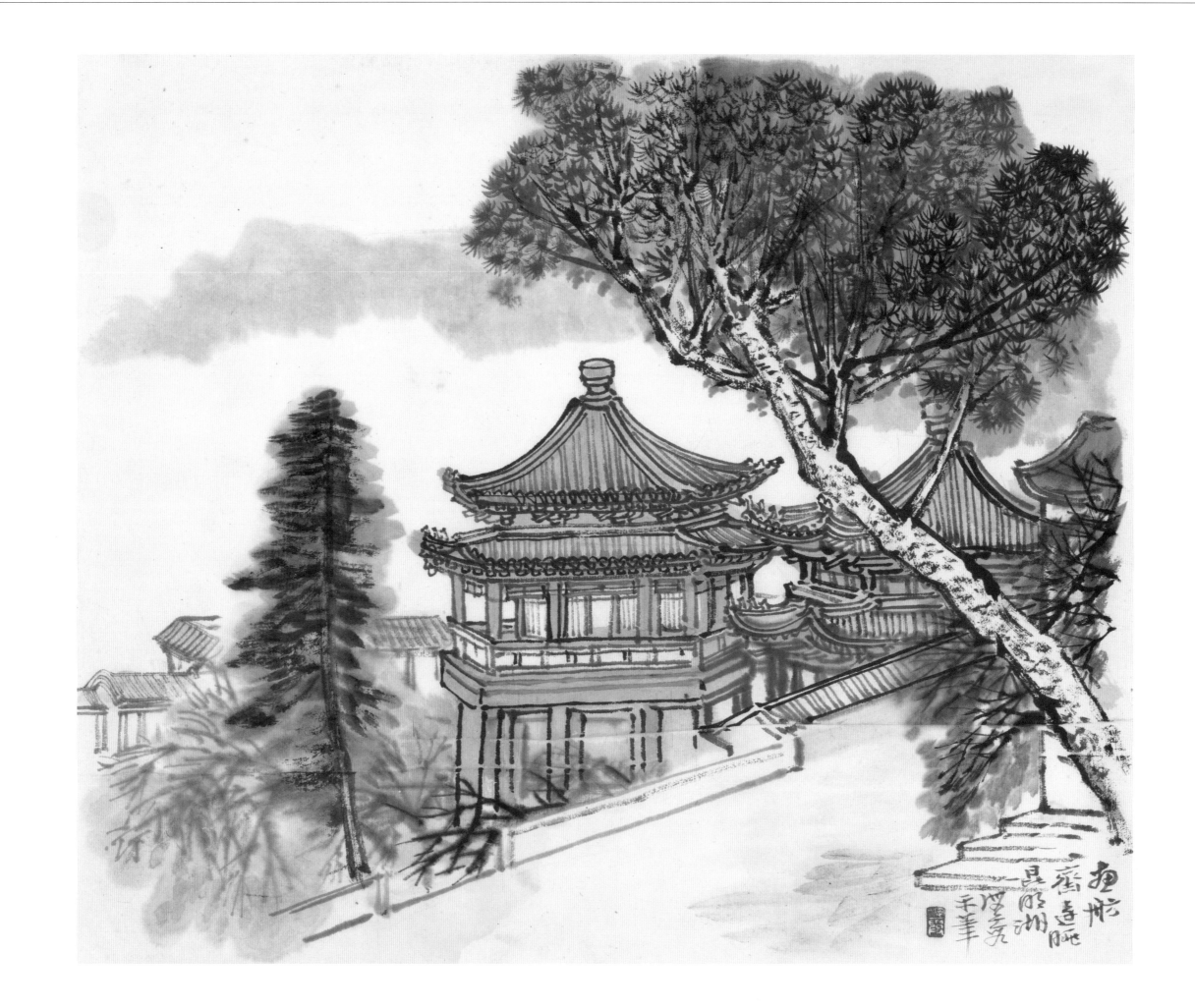

画舫斋远眺

画舫斋远眺昆明湖。海霞示笔。

尺寸：35cm×46cm　　年代：1960 年

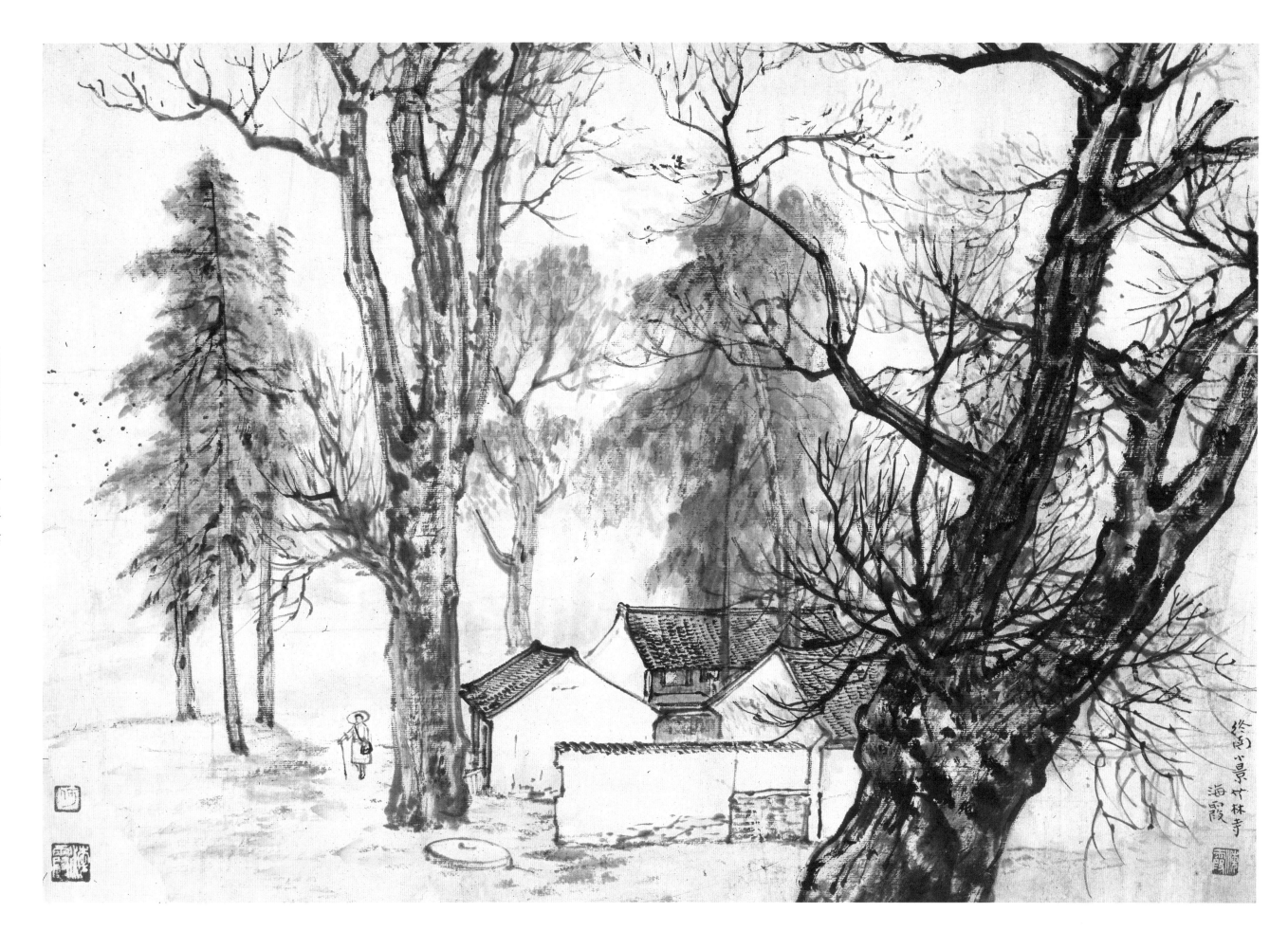

终南小景

终南小景竹林寺。海霞。

尺寸：40cm×56cm　年代：1960 年

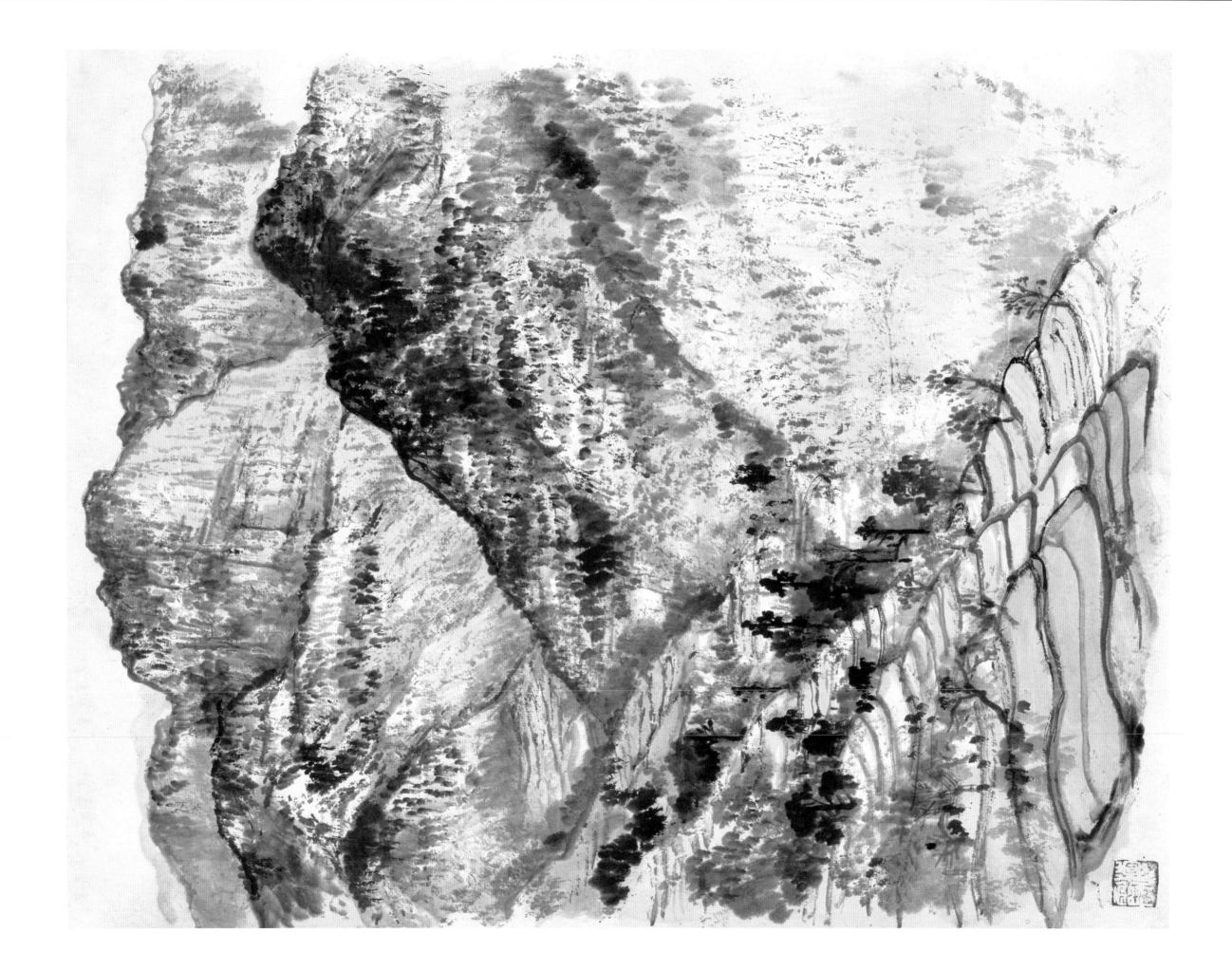

陕南写生

尺寸：46cm×35cm　　年代：1960 年

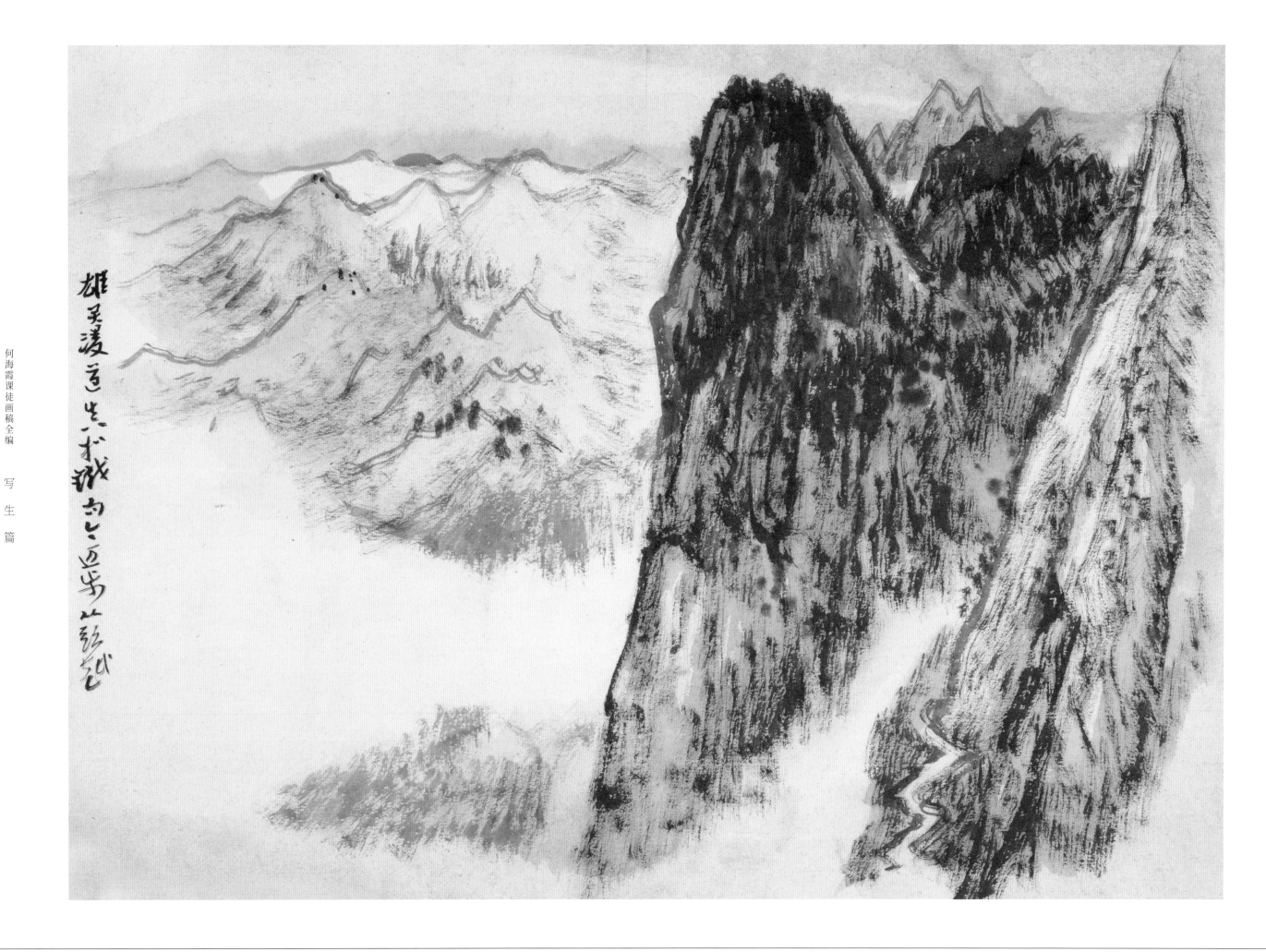

雄关

雄关漫道真如铁，而今迈步从头越。

尺寸：22cm×32cm　　年代：1960 年

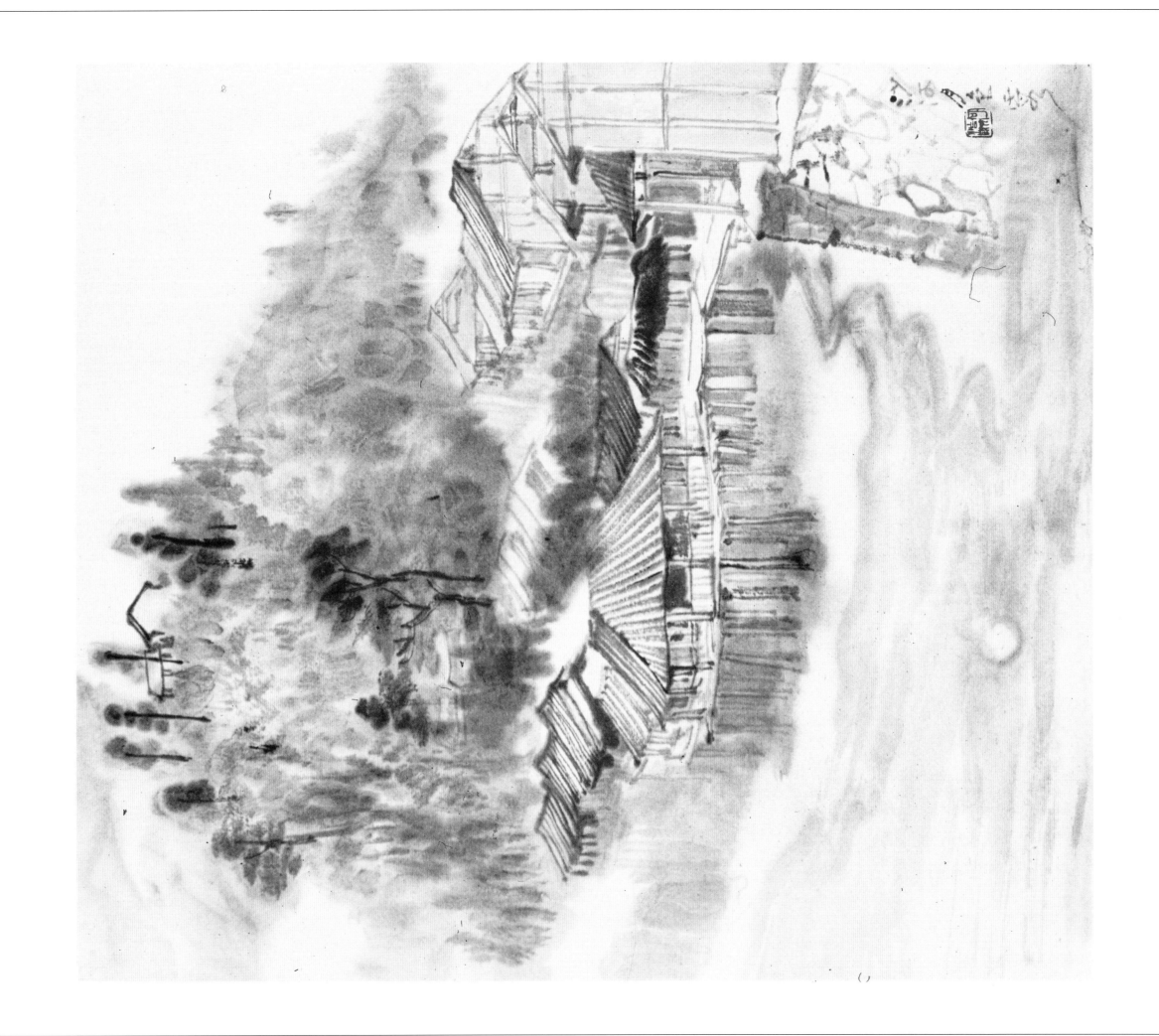

沙河月色

沙河月色。霞。

尺寸：45cm×32cm　　年代：20 世纪 60 年代

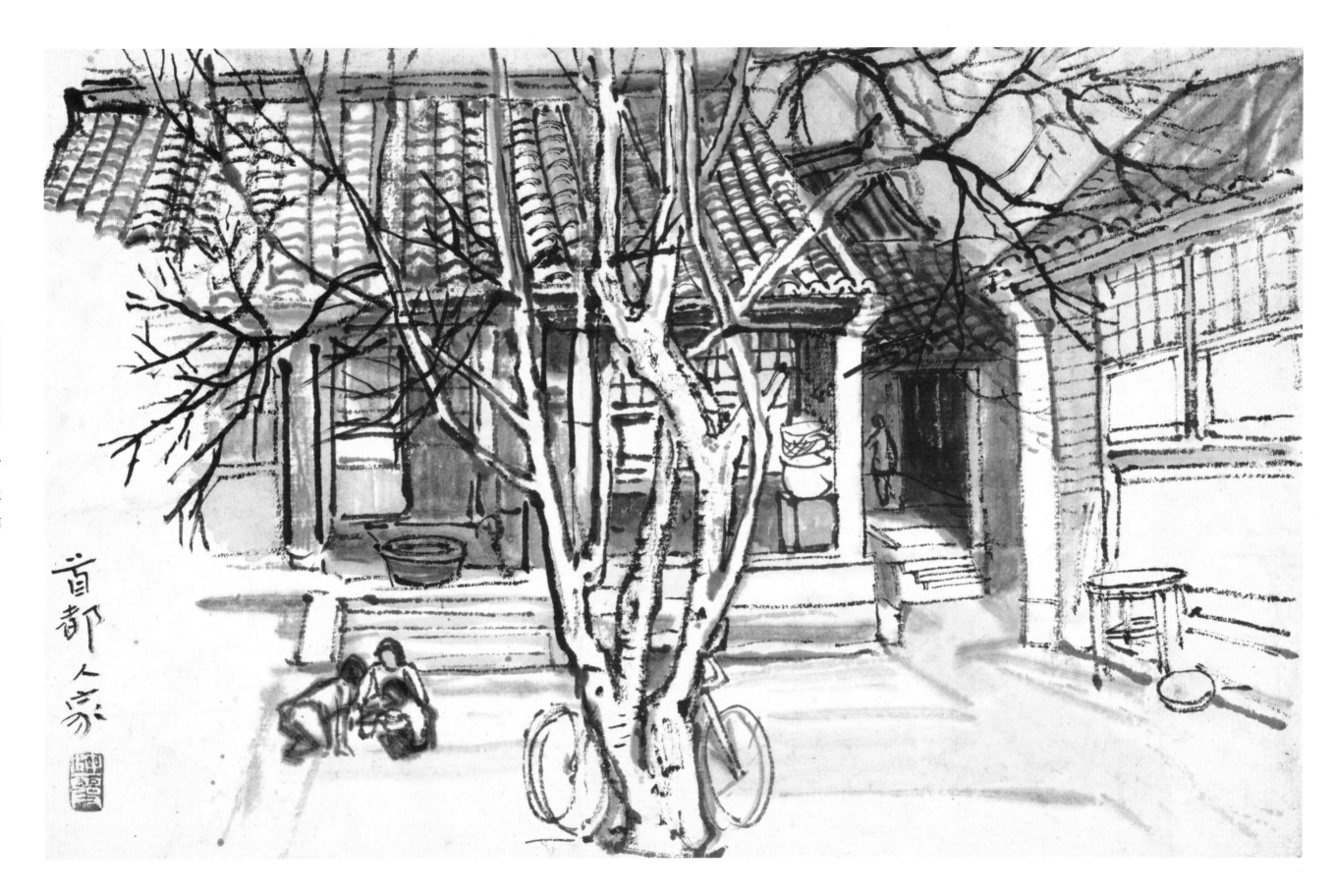

四合院写生

首都人家。

尺寸：13.5cm×21.3cm　　年代：20 世纪 60 年代

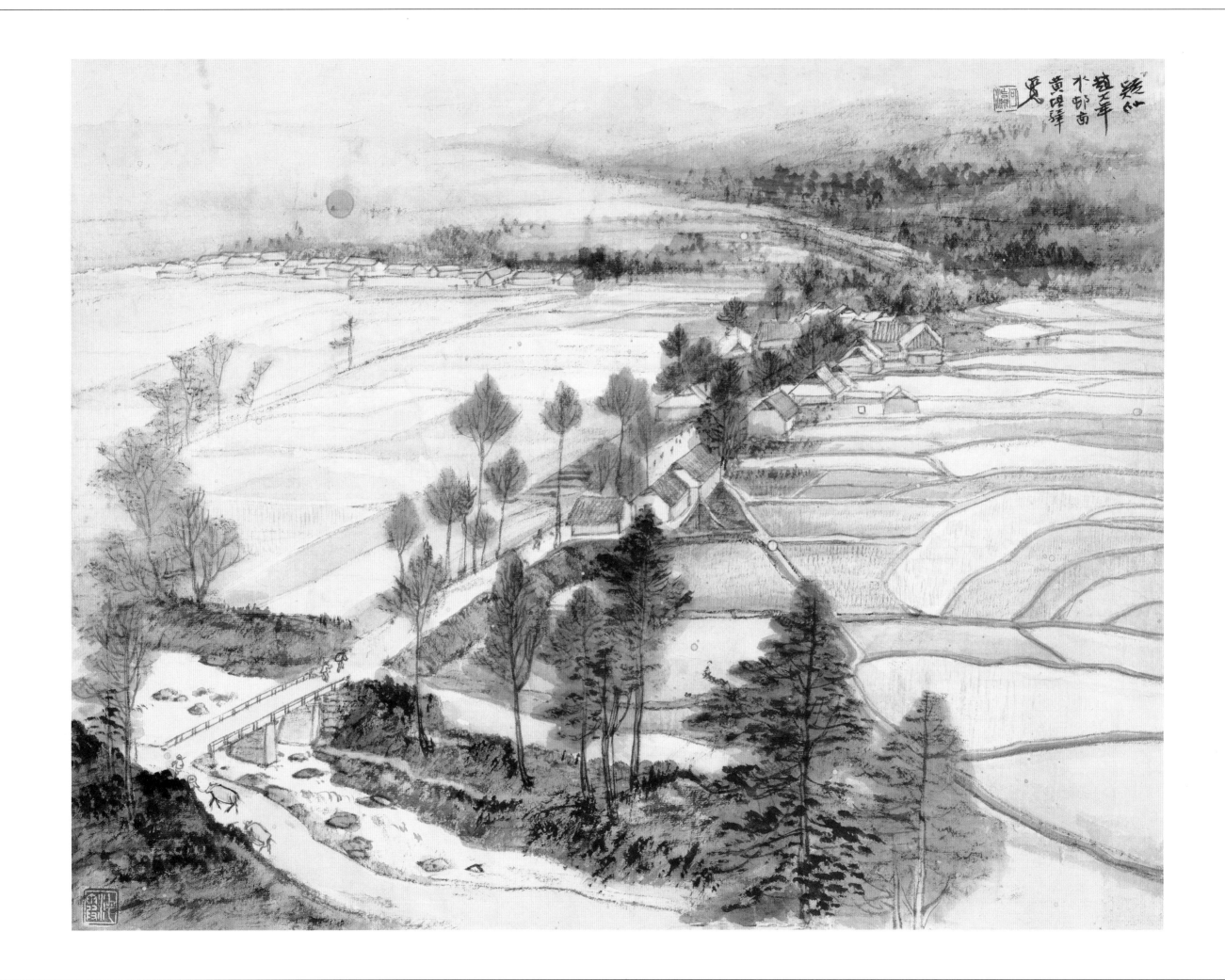

黄坝驿所见

疑似赵大年《水村图》，黄坝驿所见。

尺寸：35cm×46cm　　年代：20 世纪 60 年代

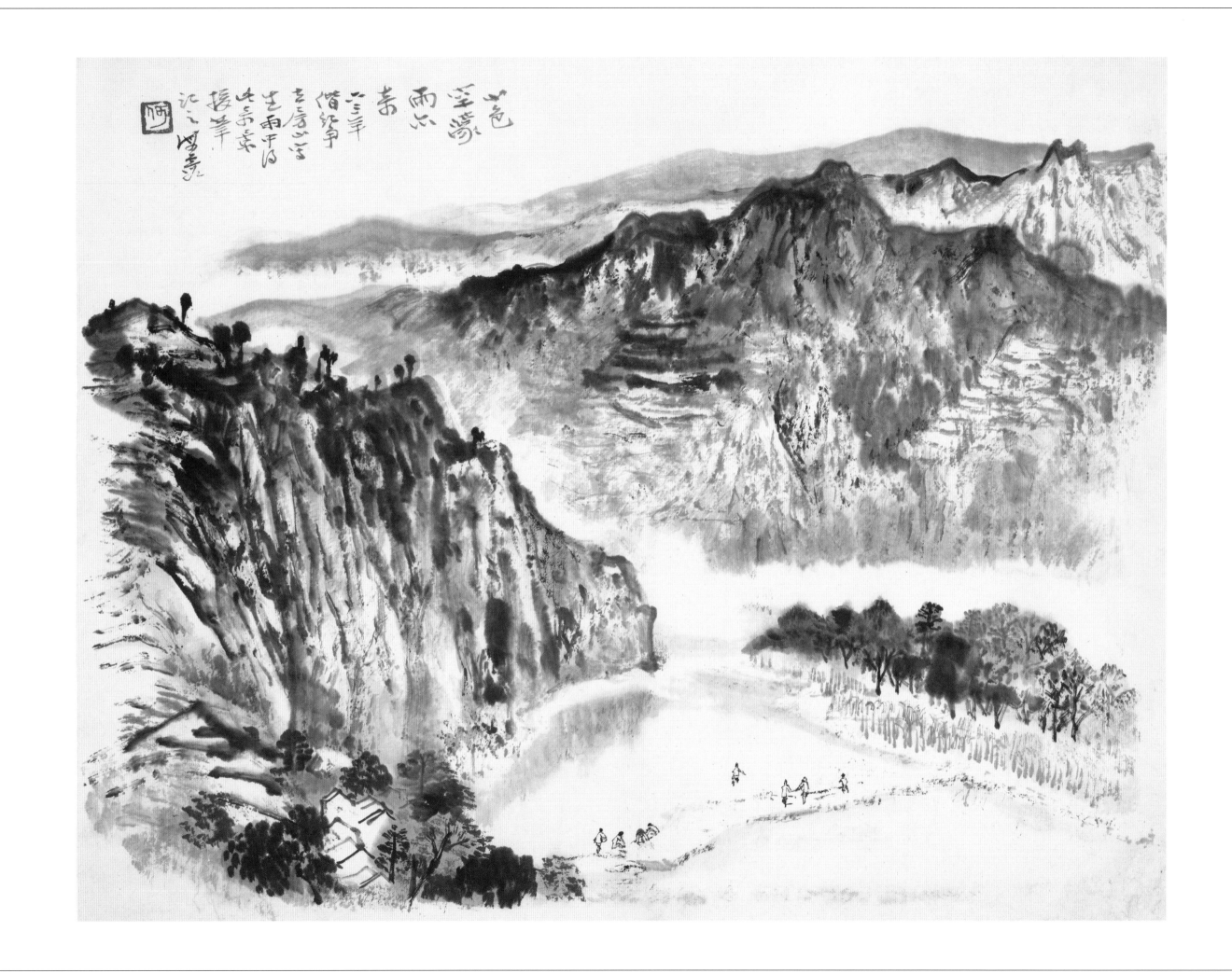

山色空蒙

山色空濛（蒙）雨亦奇。六三年偕纪争去房
山写生，雨中得此奇景，援笔记之，海霞。

尺寸：35cm×46cm 年代：1963 年

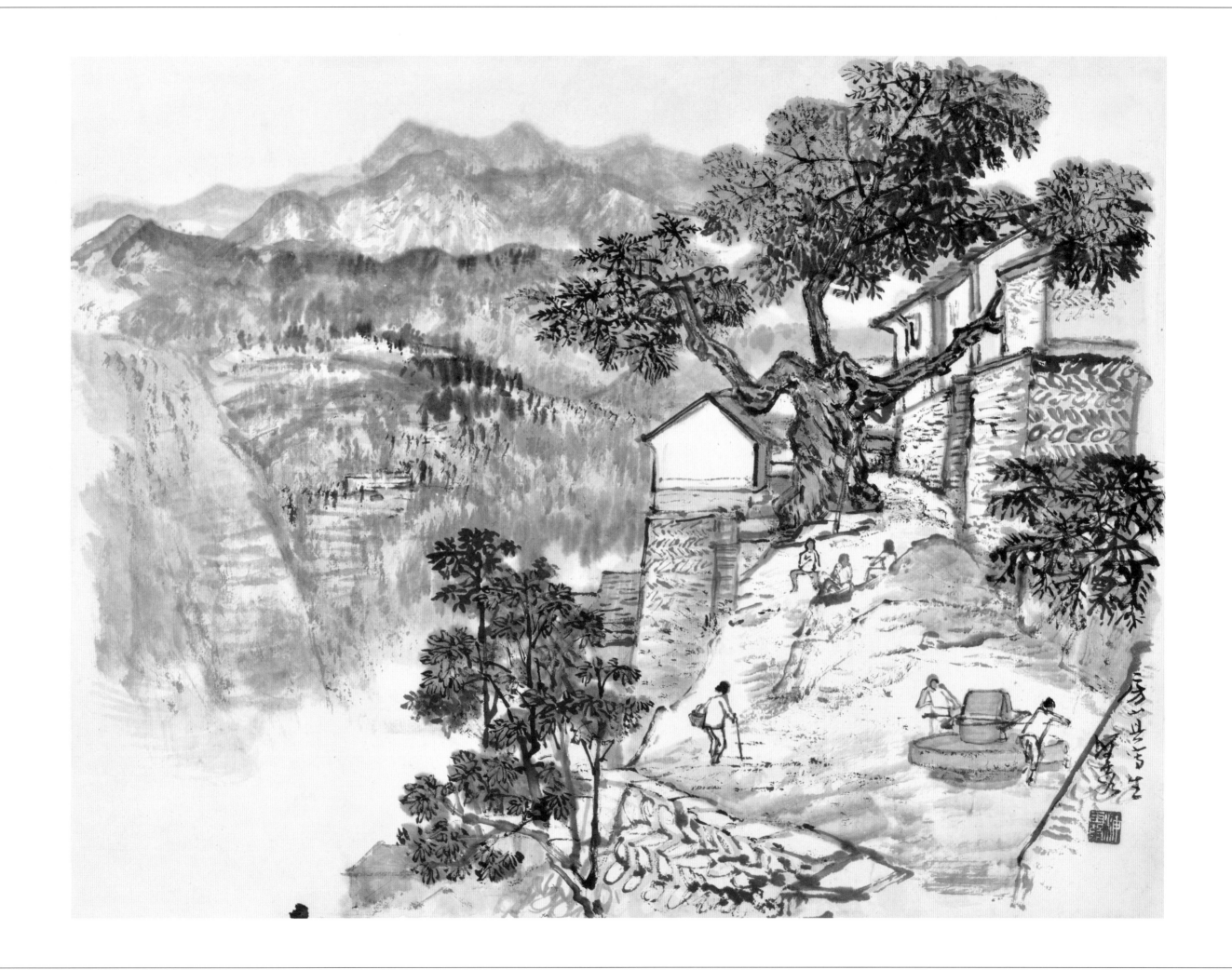

房山写生

房山县写生。海霞。

尺寸：34cm×45cm　　年代：1963 年

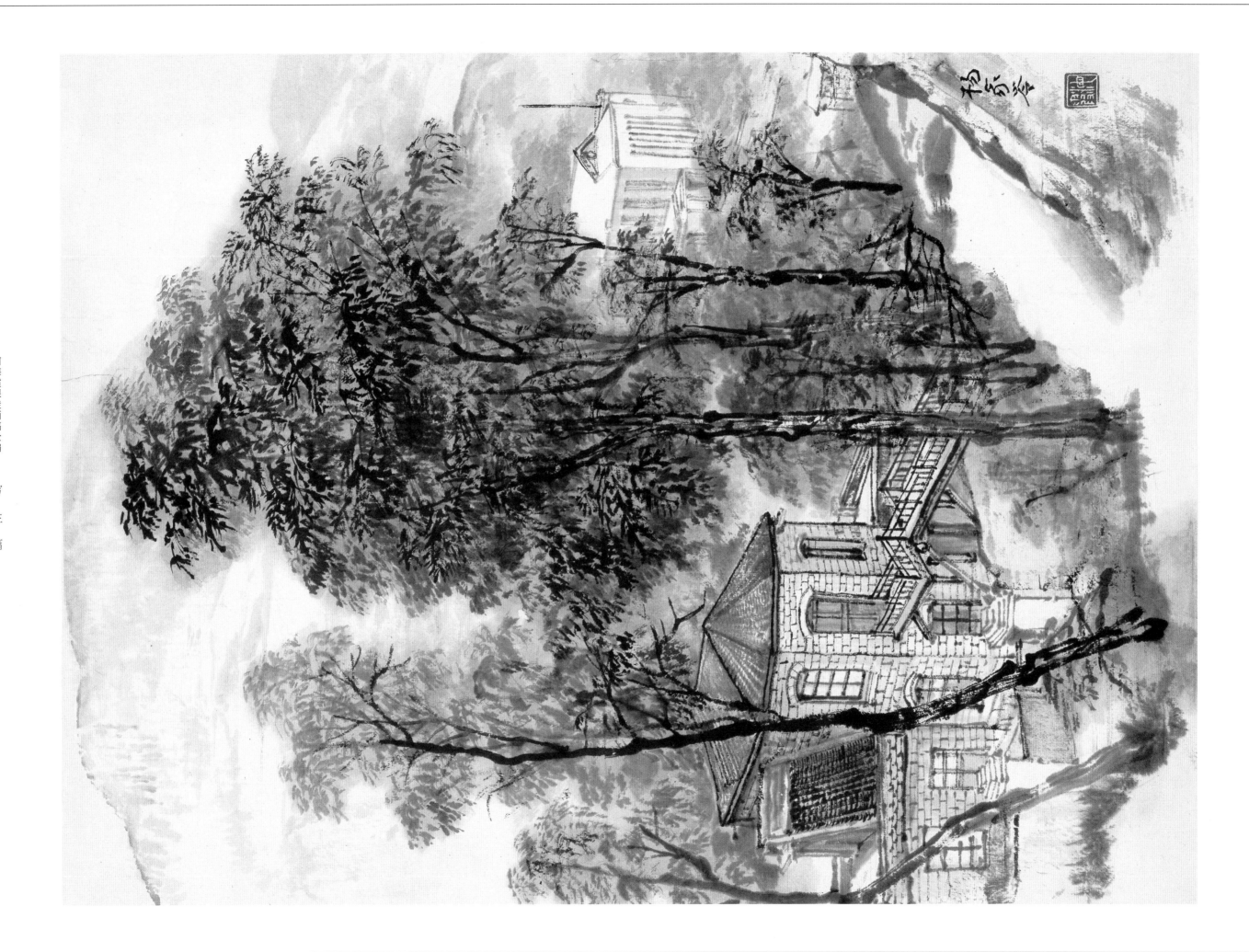

杨家岭写生

杨家岭。

尺寸：45cm×32cm　年代：1963 年

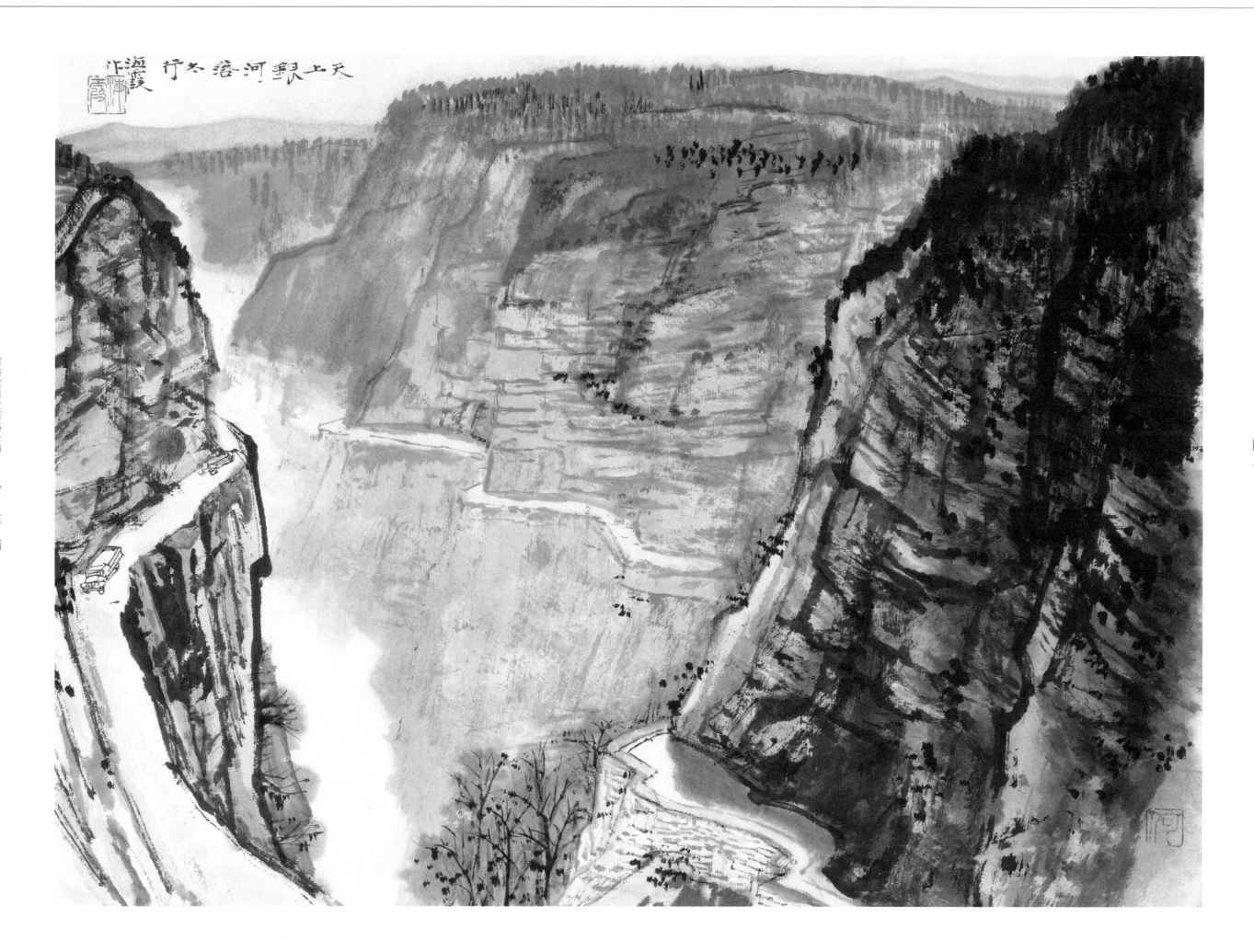

天上银河落太行 海霞作

太行写生

天上银河落太行。海霞作。

尺寸：27cm×38cm　　年代：1970 年

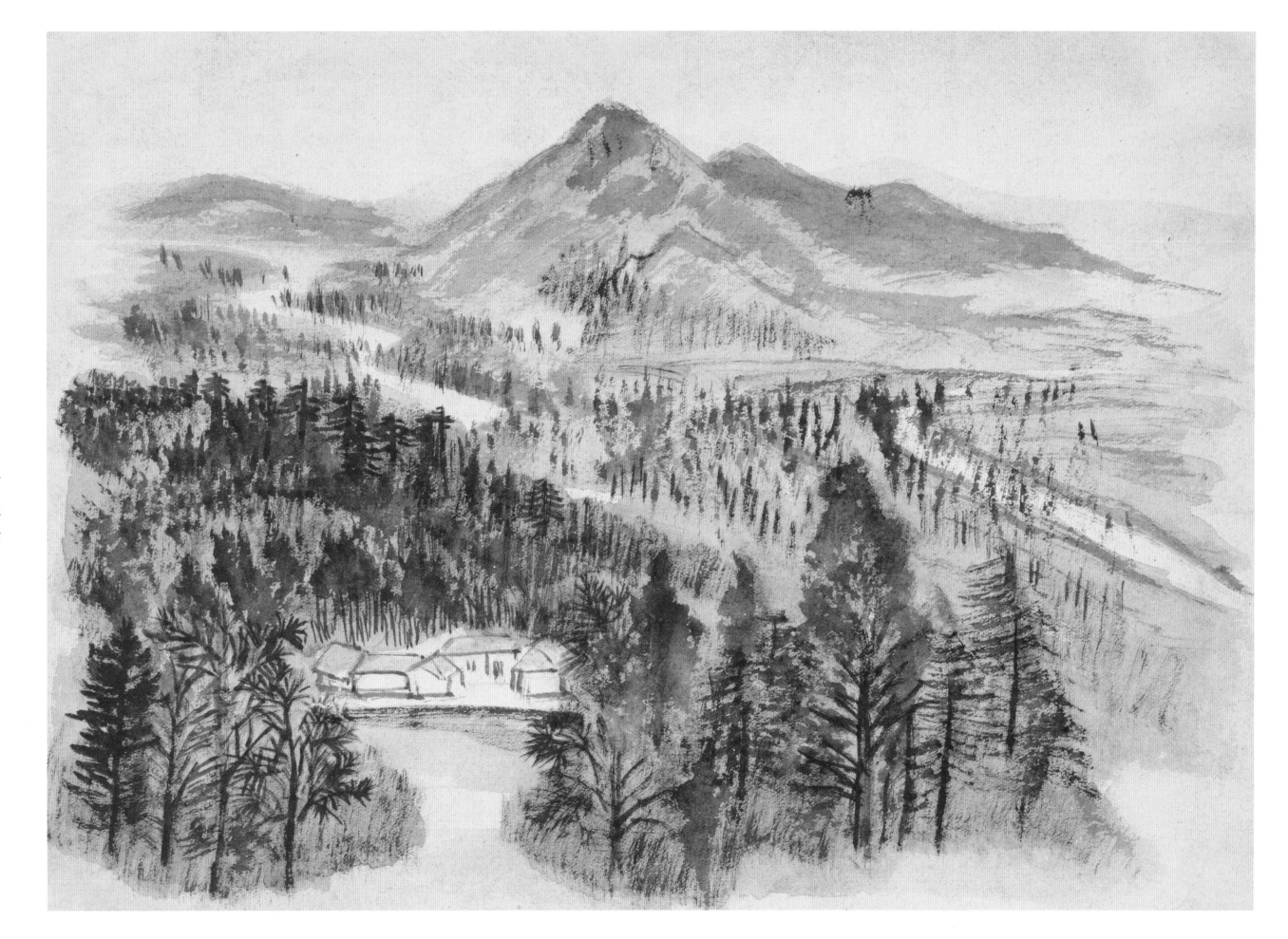

韶山

尺寸：35cm×46cm　　年代：1970 年

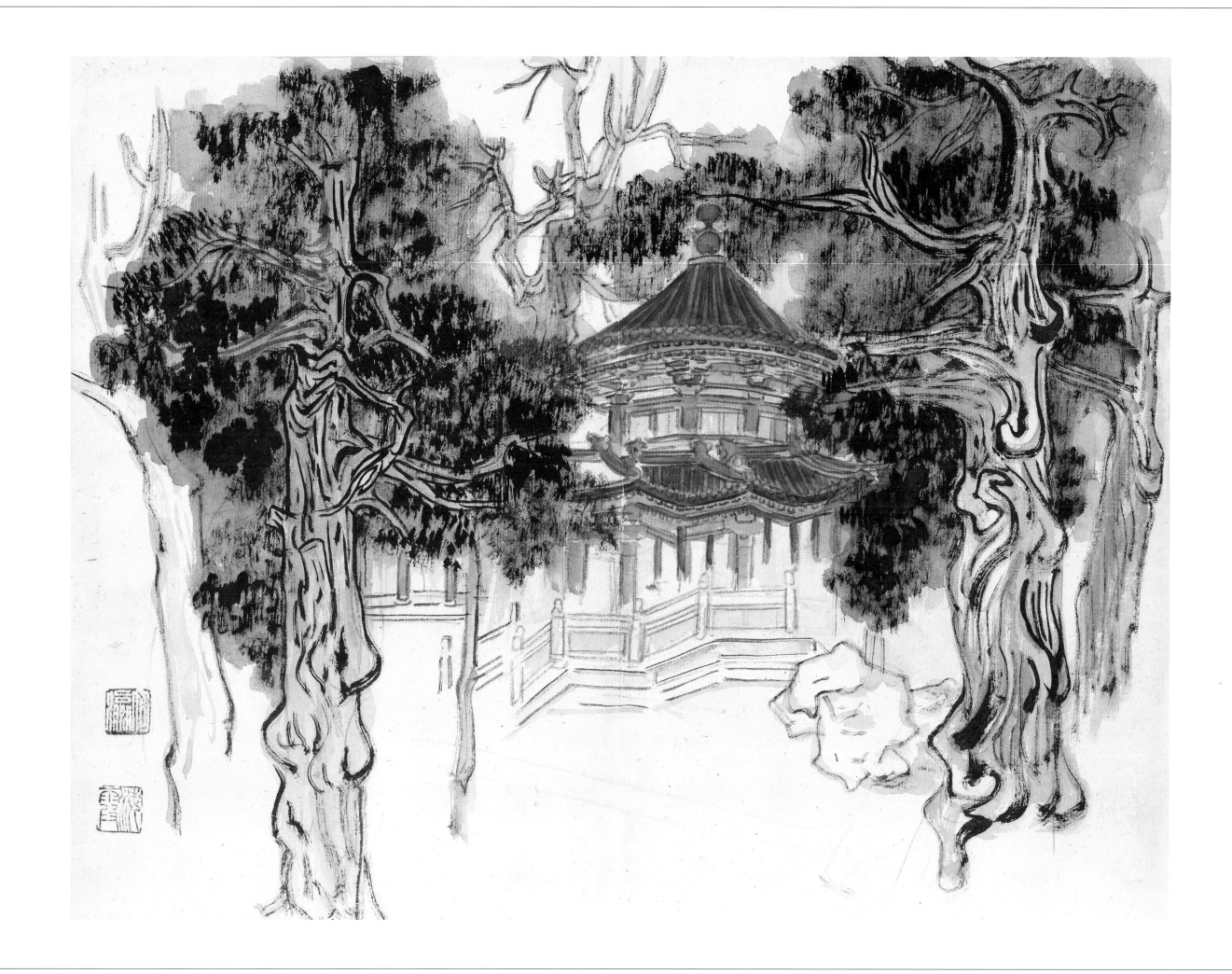

写生册页之一

———————————————————————

———————————————————————

尺寸: 28cm×36cm　　年代: 20 世纪 60 年代

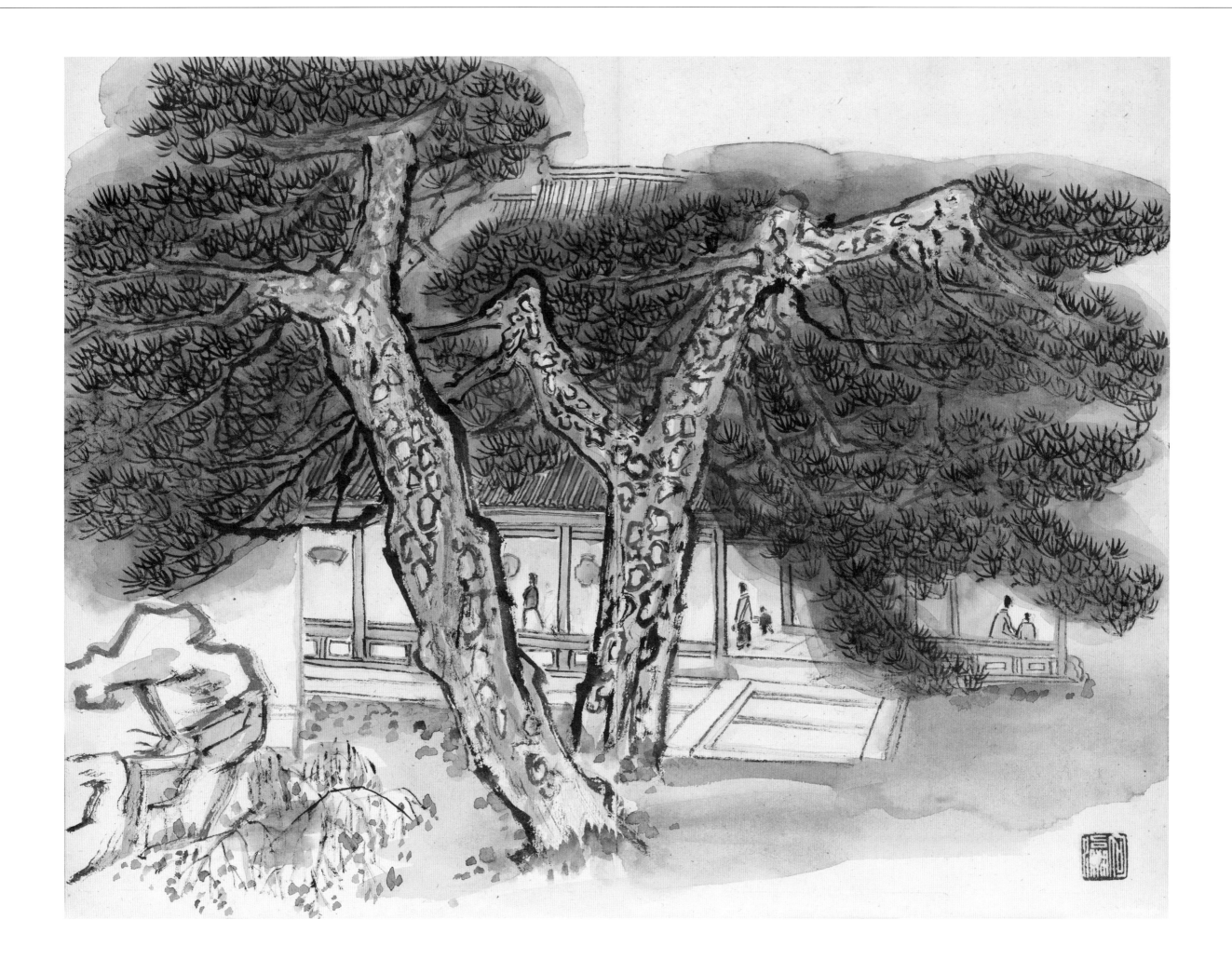

写生册页之二

尺寸：28cm×36cm　　年代：20 世纪 60 年代

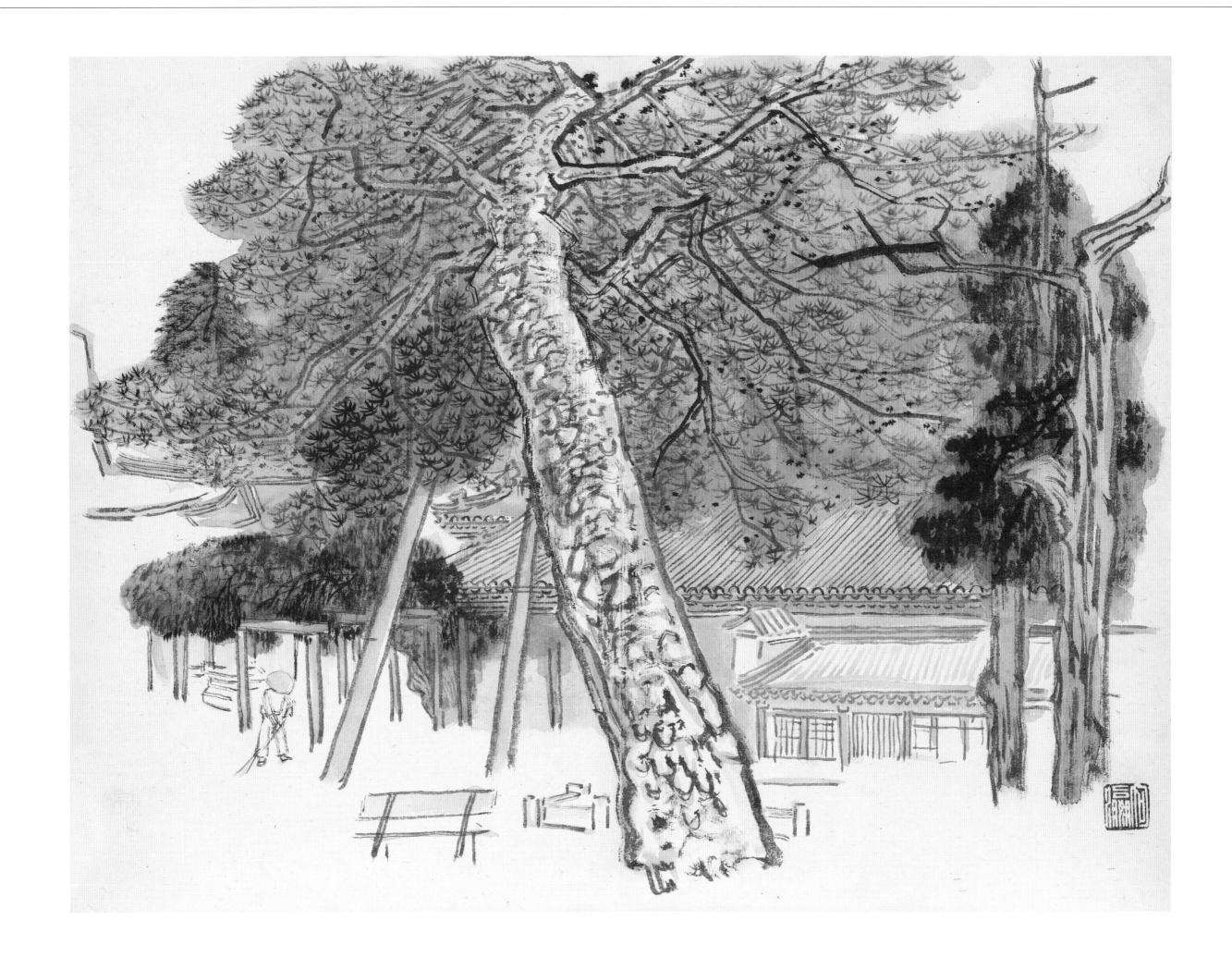

写生册页之三

尺寸：28cm×36cm　　年代：20 世纪 60 年代

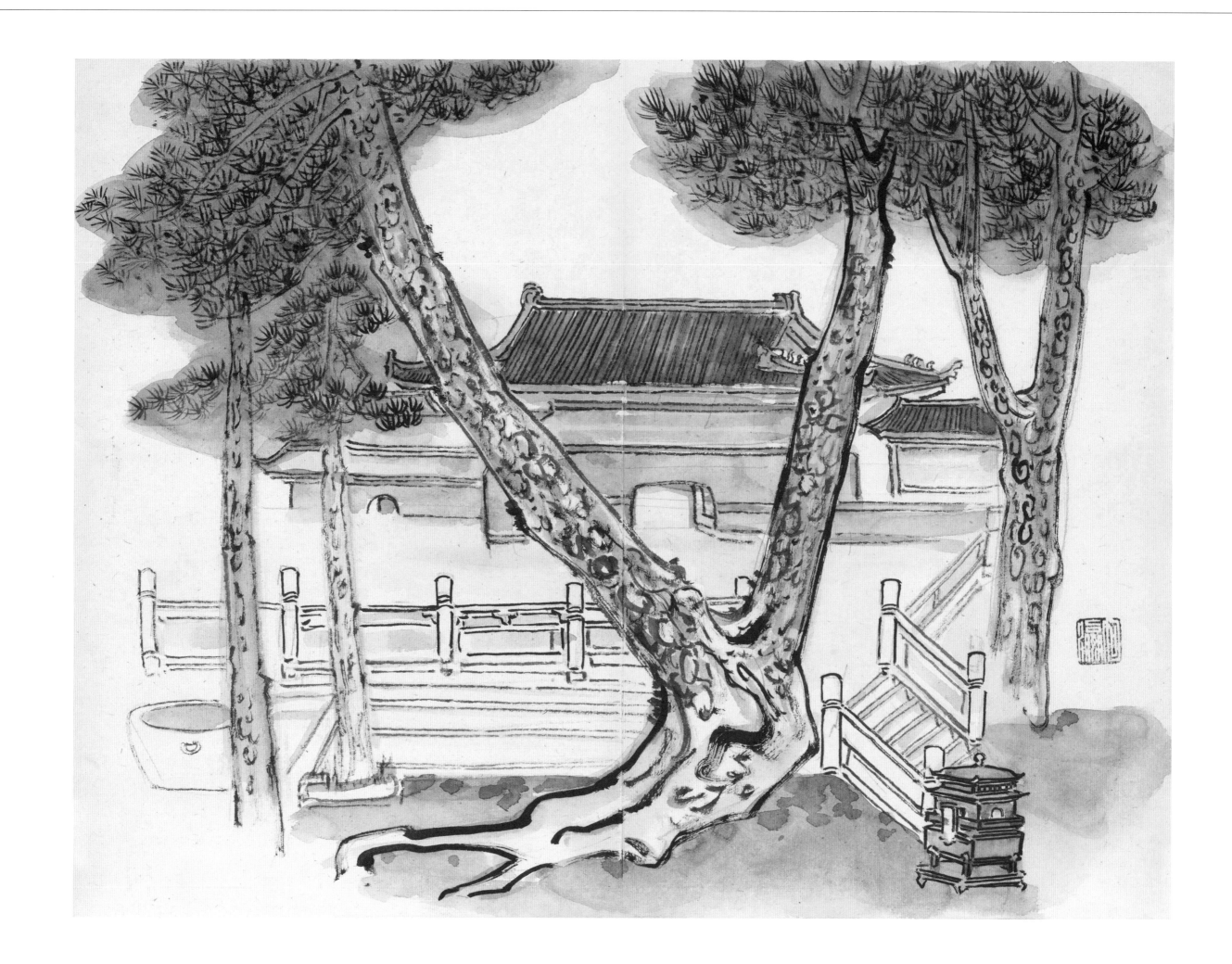

写生册页之四

尺寸：28cm×36cm　　年代：20 世纪 60 年代

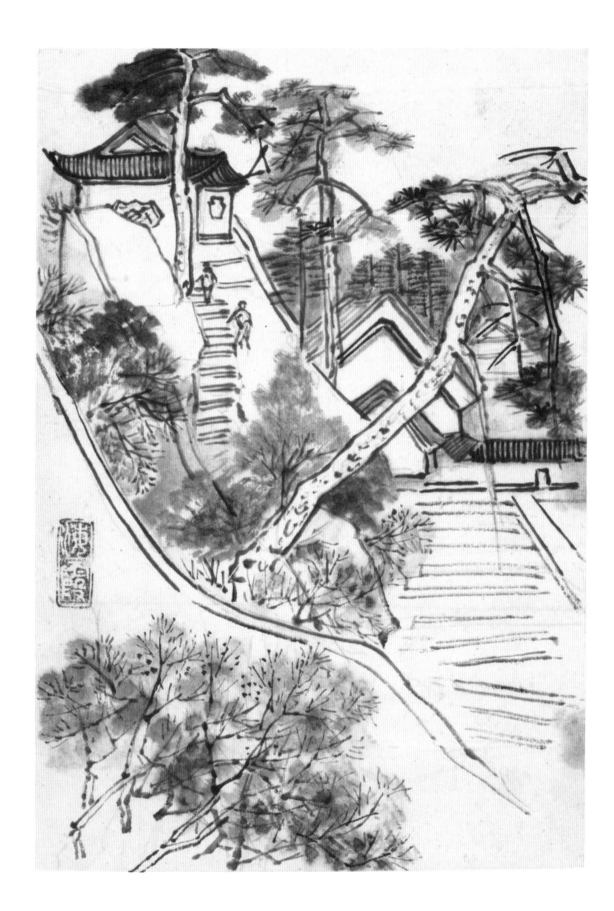

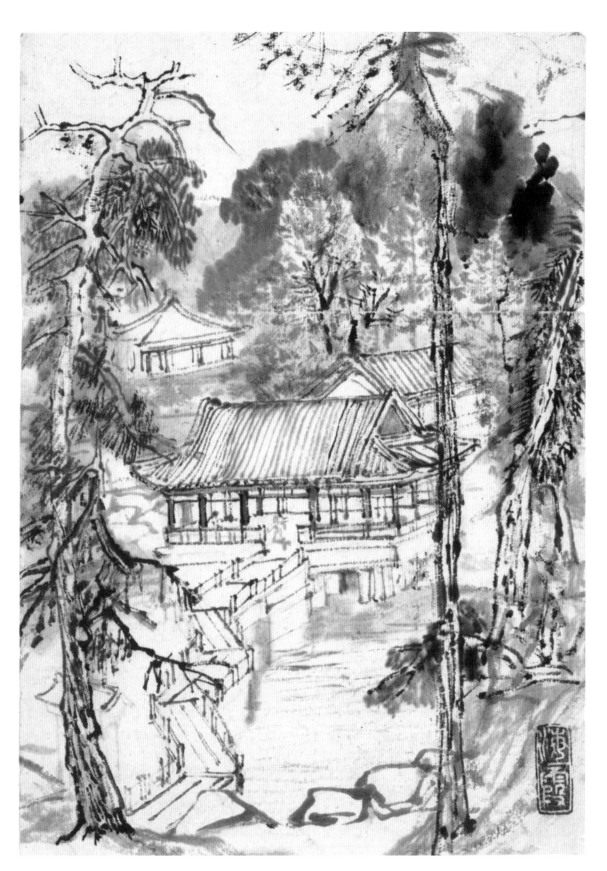

踏春（左）

尺寸：21.3cm×13.5cm　　年代：20 世纪 60 年代

亭榭（右）

尺寸：21.3cm×13.5cm　　年代：20 世纪 60 年代

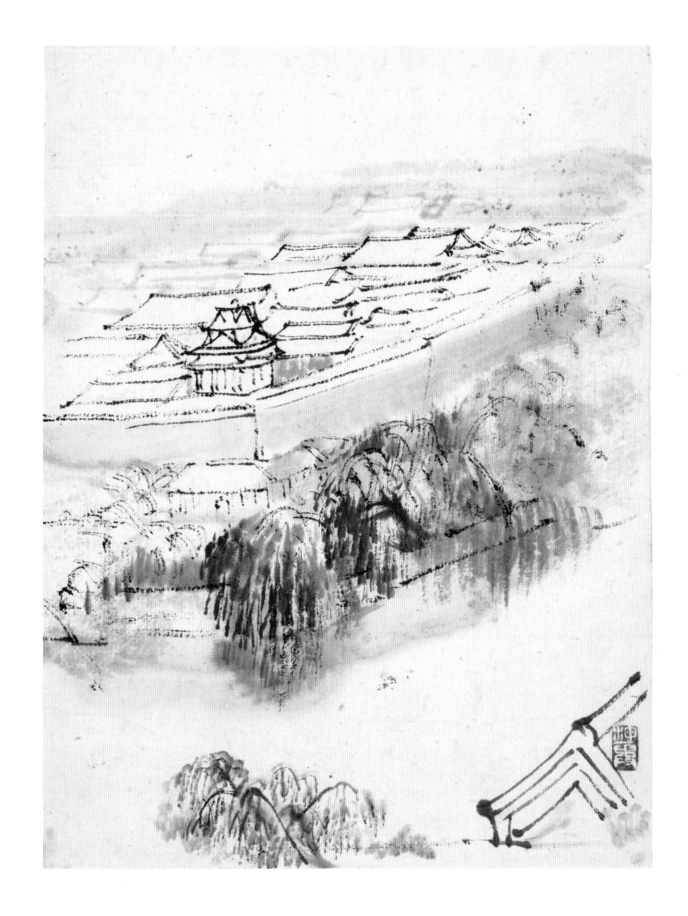

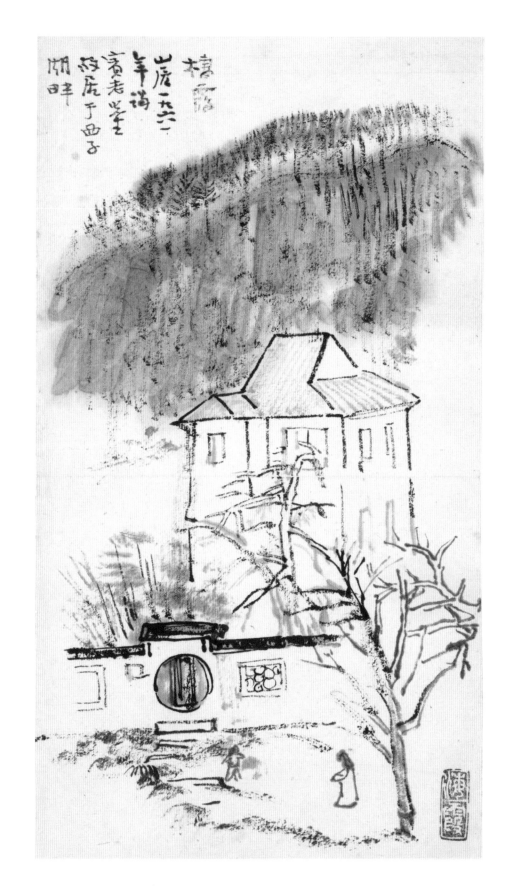

故宫角楼（左）

尺寸：18cm×14cm　　年代：20 世纪 60 年代

栖霞山居（右）

一九六一年谒宾老先生故居于西子湖畔。

尺寸：26.5cm×13.5cm　　年代：20 世纪 60 年代

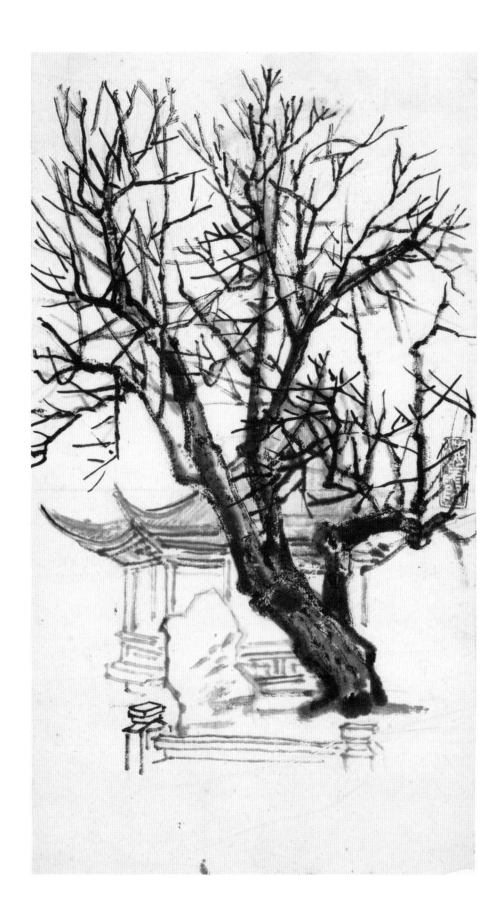

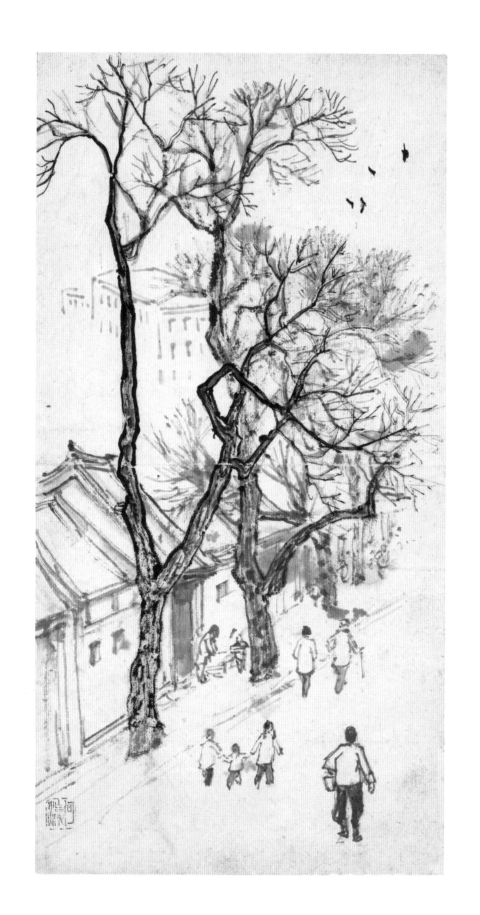

凉亭（左）

尺寸：26.5cm×13.5cm　　年代：20 世纪 60 年代

首都街景（右）

尺寸：26.5cm×13.5cm　　年代：20 世纪 60 年代

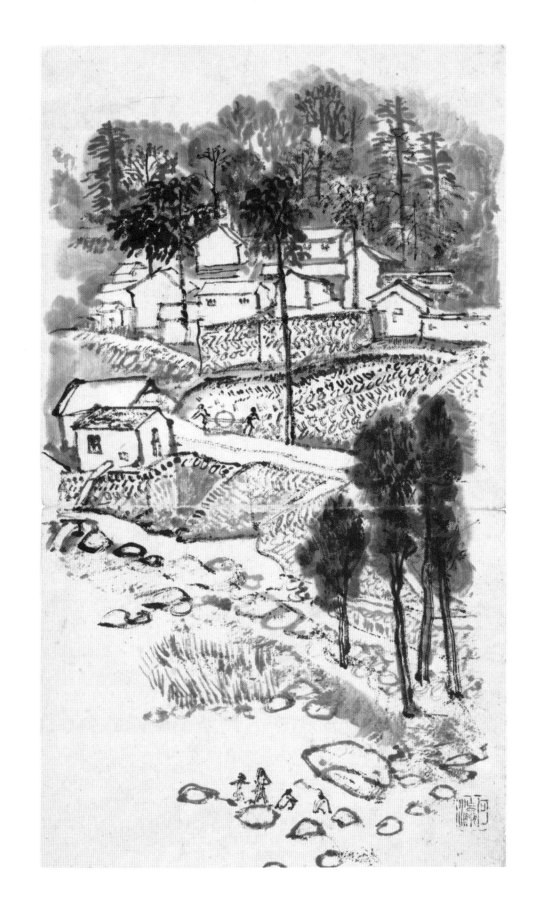

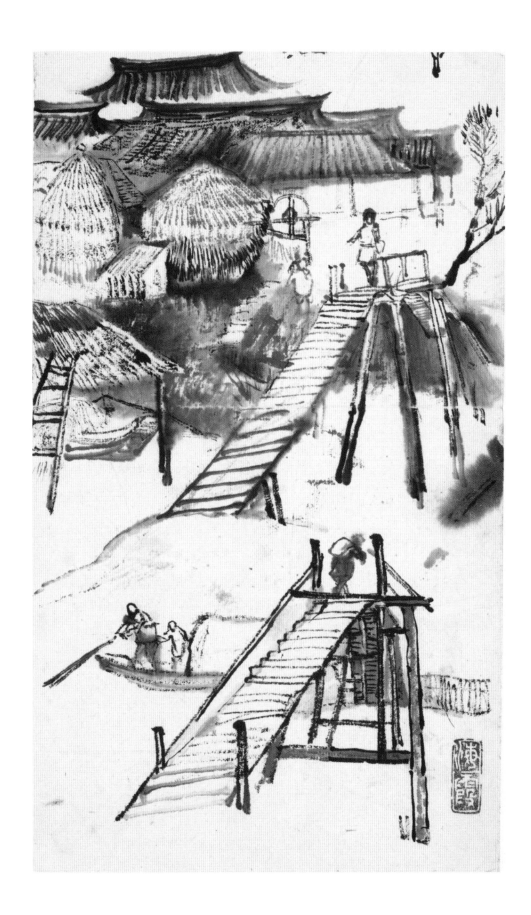

山村（左）

尺寸：26.5cm×13.5cm　　年代：20 世纪 60 年代

水上人家（右）

尺寸：26.5cm×13.5cm　　年代：20 世纪 60 年代

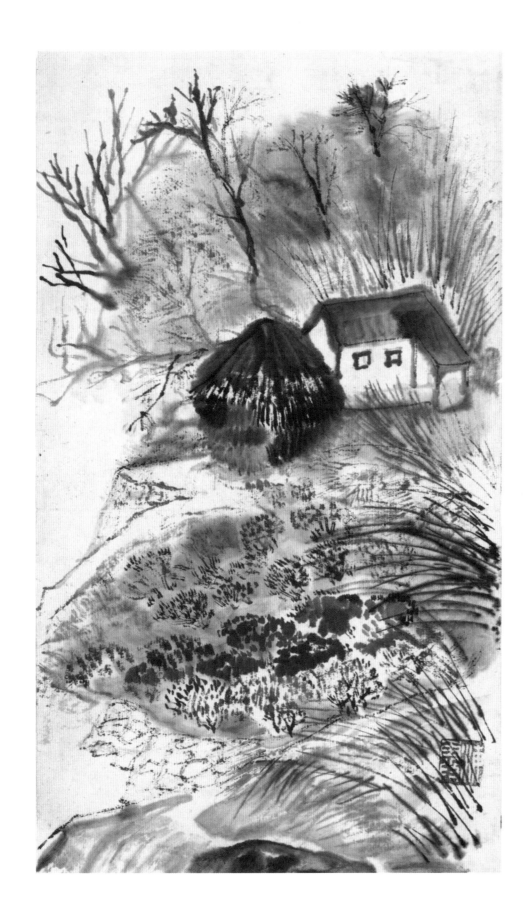

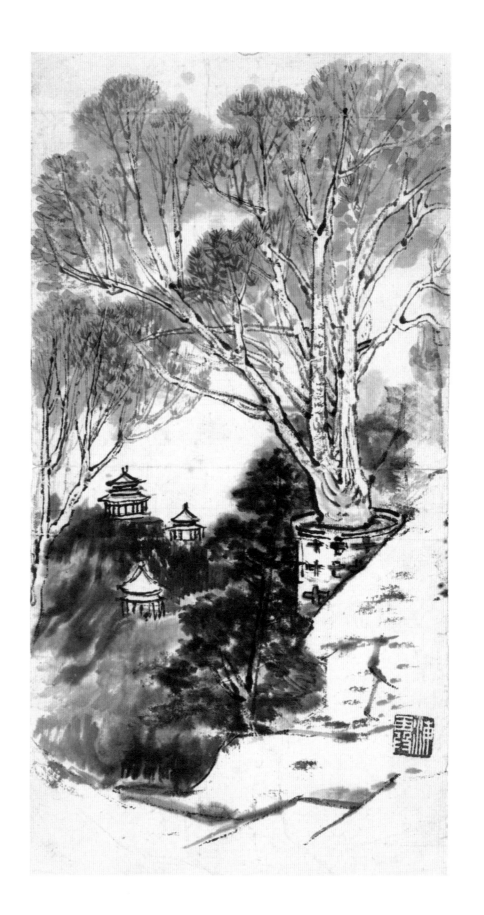

山居写生（左）

尺寸：26.5cm×13.5cm　　年代：20 世纪 60 年代

西湖小景（右）

尺寸：26.5cm×13.5cm　　年代：20 世纪 60 年代

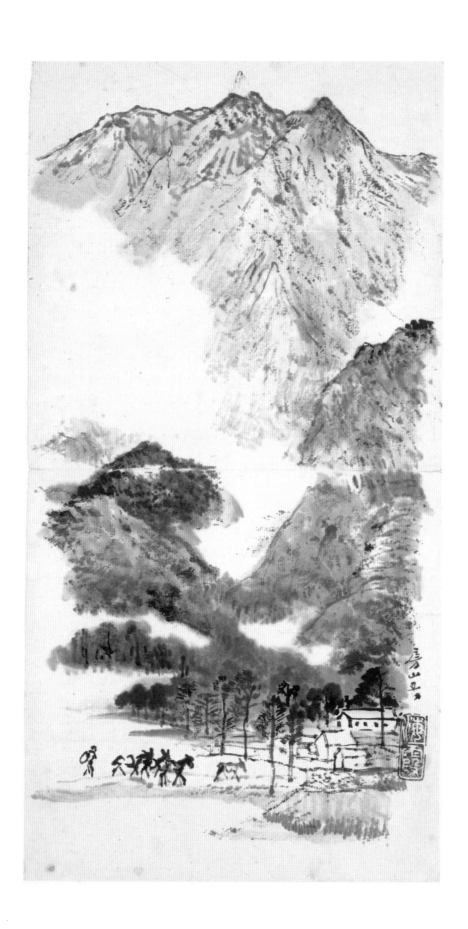

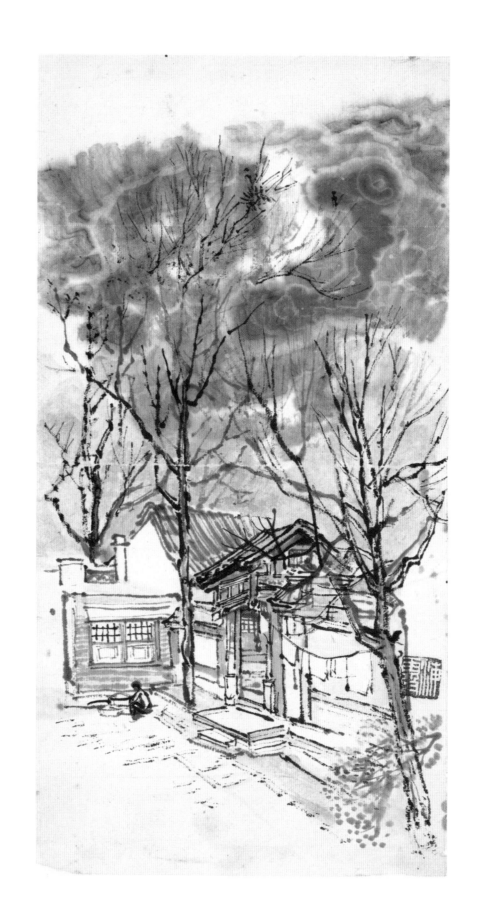

房山山居（左）

尺寸：26.5cm×13.5cm　　年代：20 世纪 60 年代

小院人家（右）

尺寸：26.5cm×13.5cm　　年代：20 世纪 60 年代

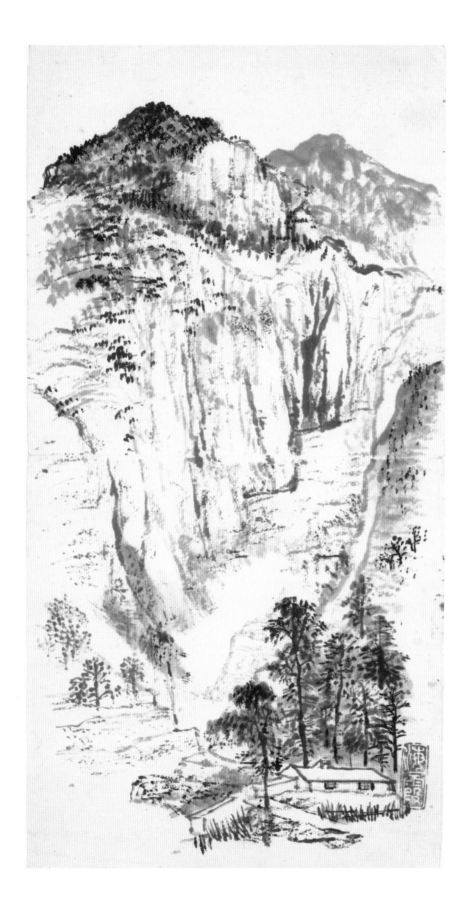

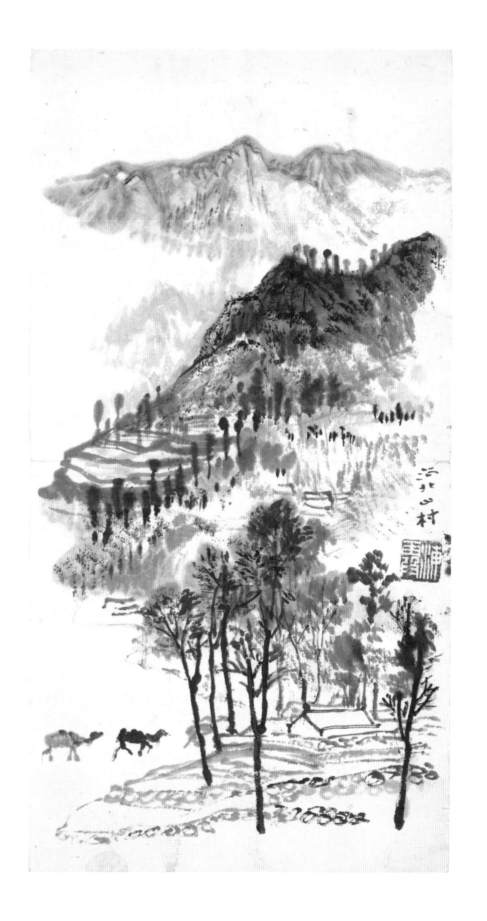

房山人家（左）

尺寸：26.5cm×13.5cm　　年代：20 世纪 60 年代

河北山村（右）

尺寸：26.5cm×13.5cm　　年代：20 世纪 60 年代

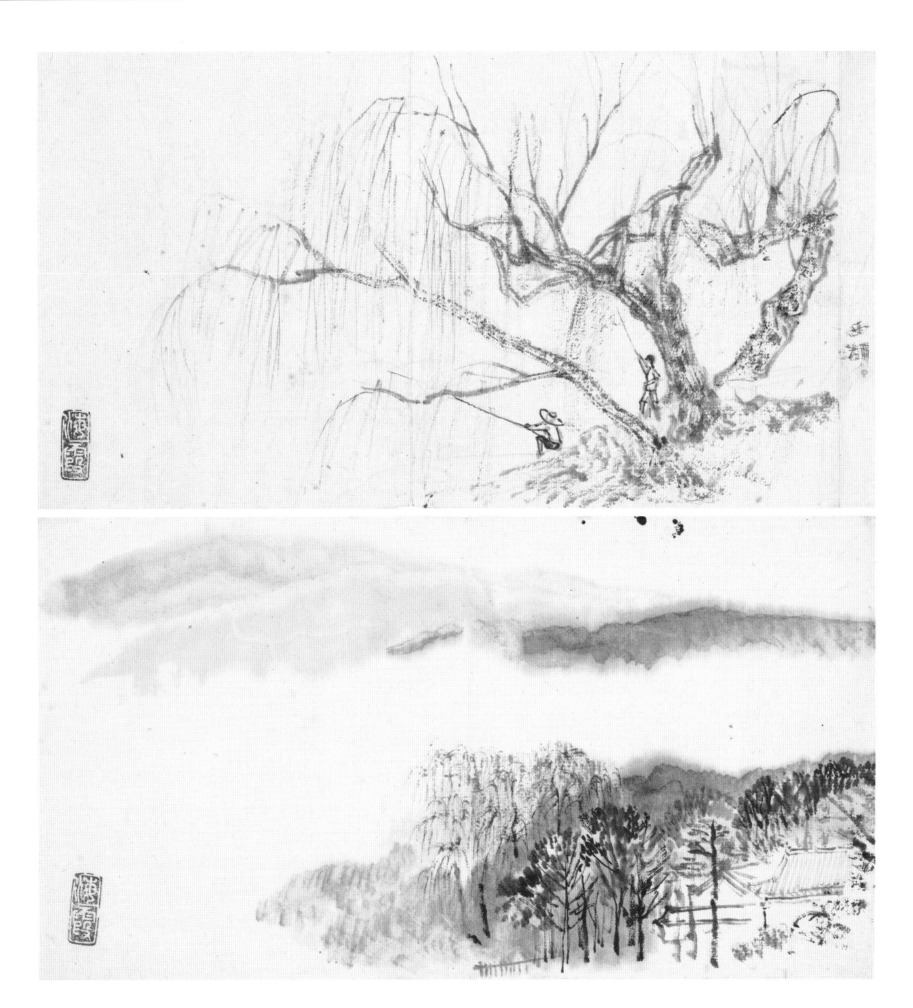

何海霞课徒画稿全编

写 生 篇

西湖写生（上）

西湖。

尺寸：13.5cm×25.7cm　　年代：20 世纪 60 年代

江村小景（下）

尺寸：13.5cm×25.5cm　　年代：20 世纪 60 年代